设计思维
工具手册

付志勇　夏晴◎编著

清华大学出版社
北京

内容简介

本书是一本工具手册，介绍 70 种常用设计思维工具的使用方法。通过本书，读者能够了解设计工具及工具背后的思维方式，增加思考路径的候选量，拓展思考的广度，提升设计思考能力，使项目设计顺利进行。全书共分 7 章。第 1 章介绍工具手册的使用方法。第 2～6 章，按照设计思维的共情（Empathy）、定义（define）、创想（ideation）、原型（Prototype）和测试（Test）五个阶段，列举了适合每个阶段使用的工具。第 7 章以工作坊等设计活动为例，介绍工具组合使用的方法。

本书适合作为交互设计、服务设计、工业设计等领域从业者的参考读物，帮助相关设计者拓宽思路，规划者规划流程。

本书封面贴有清华大学出版社防伪标签，无标签者不得销售。
版权所有，侵权必究。举报：010-62782989，beiqinquan@tup.tsinghua.edu.cn。

图书在版编目（CIP）数据

设计思维工具手册 / 付志勇，夏晴编著. — 北京：清华大学出版社，2021.9（2022.10重印）
ISBN 978-7-302-58656-2

Ⅰ.①设… Ⅱ.①付… ②夏… Ⅲ.①艺术—设计—手册 Ⅳ.①J06-62

中国版本图书馆CIP数据核字（2021）第143093号

责任编辑：张　敏
封面设计：杨玉兰
责任校对：胡伟民
责任印制：丛怀宇

出版发行：清华大学出版社
　　　　　网　　址：http://www.tup.com.cn，http://www.wqbook.com
　　　　　地　　址：北京清华大学学研大厦A座　　邮　编：100084
　　　　　社 总 机：010-83470000　　邮　购：010-62786544
　　　　　投稿与读者服务：010-62776969，c-service@tup.tsinghua.edu.cn
　　　　　质量反馈：010-62772015，zhiliang@tup.tsinghua.edu.cn
印 装 者：小森印刷（北京）有限公司
经　　销：全国新华书店
开　　本：170mm×230mm　　印　张：13　　字　数：312千字
版　　次：2021年11月第1版　　印　次：2022年10月第3次印刷
定　　价：89.00元

产品编号：086294-01

推荐序一

实践是理解设计思维的最好途径,工具则是抽象思想在实践中发挥作用的有效手段。

设计思维被关注并非近来的事,但早几十年关于设计思维的探讨大多限于从哲学角度对设计思维本质特征的分析,诡异问题和问题建构是这一系列研讨中两个核心的概念。诡异问题(Wicked Problem,也常被译作"抗解问题")很好地诠释了设计所解决的问题的多重不确定性,以及不同角度、立场和维度对不确定性问题的解读;问题建构是在特定语境中定义问题,也是解决问题的关键过程。

在设计问题的哲学特征不断被认知的同时,设计思维也在不断地介入经济和社会生活的方方面面,以及各个层次,设计思维工具化也成了一个必然的趋势。工具化是抽象理论在实践中发挥作用的有效手段,尤其当我们希望设计思维在规模化企业或现代化组织中充分发挥价值创造作用的时候。

有幸先于其他读者拜读了付志勇教授和夏晴老师合著的《设计思维工具手册》。70种工具按照设计思维在实践中的一般规律,从共情(Empathy)、定义(Define)、创想(Ideation)、原型(Prototype)到测试(Test)逐一展开,每一个工具从工具介绍、使用场景到示例运用,既专业又通俗易懂,让该著作成为高校师生和企业研发团队理解设计思维、学习方法和工具的难得参考书。

认识付志勇教授十余年,付教授治学严谨,从信息设计到其带领的清华大学创新创业教育项目、服务设计研究所,以及现在任职的清华大学中意设计创新基地,一直关注理论前沿,且十分重视理论和实践的结合。《设计思维工具手册》是付志勇教授和夏晴老师合作的学术成果,也是他们对推动设计思维实践和行业进步的重要贡献。

特别喜欢付教授介绍该书时写的几句话,请允许我借用分享:"工具能够推进过程

的平顺进行和基础的产出，而杰出的设计，需要使用者的反思。工具不提供解决方案，只提供方法、技术、技巧和计划表，切勿让设计因为使用工具而变成填空题。请务必保持快速思维、自由开放、激情。设计的目的是用恰当的方式解决问题，而非使用工具"。

辛向阳
XXY Innovation 创始人、同济大学长聘特聘教授

推荐序二

■ 距离：从非设计思维到设计思维再到交互设计

我在美术学院给学生上概念设计的课，有人不怎么信服——你一个搞数据分析的人讲啥设计课？也有人觉得我不务正业，还有人觉得美术学院的领导眼光出了问题。这篇序是借写序的机会给自己讲的概念设计课的一个解释，我讲的内容大部分正在《设计思维工具手册》的范围内，只是还没有那么全面细致。

我有一些独特的经历。我要装修某一处的房子，空间基本是天文概念的，我把草图都画了，找了一位著名的装修设计师，结果他告诉我："你这全是想当然的，我这里给你有现成的方案，照做就可以了，别费那个劲儿。"最后我还是找一位年轻的设计师才把我的装修按照我的心意设计出来的。另外一个故事是我要在某西部城市与本地政府合作建设一个创业空间，同样我画出了草图及其空间功能分布的方式，负责建筑设计的团队很认真地和我讨论和沟通，最后设计和建成的空间算是我理想的空间。在我所在的零点有数推荐的算法开发中，我喜欢与团队成员还有客户团队一起架构出算法逻辑图和算法软件的结构图，然后进入开发作业，如果有调整往往大家做些图示就一目了然。

这说明了几件事情：其一，随着网络时代新消费者的成长，消费者信息对称化程度和消费需求明确度崛起了，因此与消费者共创就变成了关键的一条设计思维规则；其二，消费需求变成设计逻辑再变成实体设计，这个过程的实现需要有认识上的到位，也需要有技能的到位，因此本书的工具化和方法论赋能方式是我特别赞赏的，这也是让本书成为名副其实的手册，而不是那种一说思维就云里雾里、既拿不起也不知道放哪里的书；其三，这本书如果对应于我最近一再强调的新消费服务革命中八要素之一的交互设计要素，则尤为匹配，体现了从灵感获得、设计框架、美学创新、设计检验、工作优化全程中设计师、消费者与其他流程参与者共创机制的落地方式。

如果你本身对于设计并没有太深的认识，

那么可将本书看作设计逻辑的一本工具书；但就学习设计的同学和设计师而论，可将本书看作顾客思维的一本手册，毕竟市场概念、消费者心理、顾客逻辑是设计师们专业课的缺项或者弱项。不过，既然是手册就不是光用来看的，而是动手时的参照读物，因为非动手、非反复动手、非在经常的动手中有感悟、非因为动手感悟反省优化都不足以成为技能。从这个意义上看，这本书不只是设计思维手册，而是设计思维操作一体化工具书。

我自己是方法论与工具论的极力主张者，所以我自己在讲课、写书的时候都以方法论和工具论为主流。所以，我欣赏《设计思维工具手册》这本书，并且因为同道，也是对于自己设计思维提升的好资料，愿意和大家共读同修。

——零点有数　董事长　袁岳

推荐序三

设计思维是一个强大的创新方法论,它集结了影响人类、商业、技术发展的诸多因素。同时,它也是一种"以人为本"的设计理念,是结合了人类渴求与商业、技术可能性的设计师工具箱。

这种人本主义范例来源于设计、社会科学、商业和工程等专业。这个强大的创新方法论在高绩效的项目团队中得到了很好的应用和实施。它创建了一个充满活力的交互环境,利用概念原型设计促进了快速迭代的学习周期。

当今,世界正处于变局之中,许多企业的发展命题与航向被迫改变,企业、政府等都面临复杂问题急于解决。在后疫情时代,商业世界也将快速实现行业再造、体验重塑。设计思维正持续不断地帮助企业、政府和教育专家解决复杂的问题,寻找强大的解决方案。

拿到这本书时,我被书名《设计思维工具手册》深深吸引,看完书后,更是对内容惊叹不已。设计思维方法对创造创新产品、系统和服务等方面很有益处。

同时设计思维工具又包罗万象,变幻莫测。在本书中,付志勇老师用严谨的学术研究让读者正确理解"设计思维"发展的前世今生,以及在什么时候、什么情况下、基于什么原因设计思维得到正确或错误的运用。书中包含70种设计思维工具,结合大量的案例和研究发现来帮助读者解释一些原则和行为的概念,无论是专业人士还是非专业人士,都能够在书中查找、选择、使用合适的设计工具,解决工作中的难题。

设计的本质是发现问题并解决问题,无论在什么时候,我们都应该秉承设计创新的精神,寻找方案以解决复杂问题。在这个过程中,运用更多实用、好用的工具,不失为善于学习的一种体现。而当下,也是时候来创建下一代设计思维的行为及其支持工具了。

——胡晓
国际体验设计大会(IXDC)主席
美啊设计平台(MEIA)总裁

前言

■ 设计思维历史

设计思维源自多领域的创新实践,其目标是为我们解决人类、科技、产业和社会创新发展所遇到的挑战性和共性的抗解问题。它不单纯是一种思维或者工具,而是一整套对待复杂问题的解决方案。回顾设计发展的历史,设计思维的概念一直在演进,经历了从设计科学、思考的方式到设计师思考方式的转变,并形成了我们今天所运用的设计思维(Design Thinking)。

设计思维早期可以追溯到20世纪50和60年代。在那个需要急速应对环境变化的时代,人们通过科学的方法和过程来理解设计,努力在设计领域发展出一门科学。英国开放大学名誉教授奈杰尔·克罗斯(Nigel Cross)阐释了"科学"设计的概念。富勒(Fuller)呼吁在科学、技术和理性主义的基础上进行一场"设计科学革命",以克服他认为政治和经济无法解决的人类和环境问题。在20世纪60年代中期,霍斯特·里特尔(Horst Rittel)提出设计思维的核心——抗解问题(Wicked Problem)。正是因为这些复杂和多维的问题,人们需要一种协作方法,深入理解人类。

20世纪70-80年代,赫伯特·西蒙(Herbert A. Simon)在《人工科学》(*The Sciences of the Artificial*)一书中,将设计作为一门科学或思维方式:每个人都会设计出旨在将现有情况转变为首选情况的行动方案。他提出的快速原型设计和观察测试,构成了典型的设计思维过程的主要阶段。艺术家兼工程师罗伯特·H. 麦金(Robert H. McKim),专注于视觉思维对事物的理解和解决问题能力的影响。更全面的问题解决形式是设计思维方法的基础。1987年,哈佛大学城市设计项目主任彼得·罗(Peter Rowe)在他的著作《设计思维》(*Design Thinking*)中介绍了建筑设计师如何通过调查来处理任务。设计思维随着时间的推移在各个专业领域进行着它的旅程。

1991年,设计顾问咨询公司IDEO开发了客户友好型术语、步骤和工具包,使那些没有设计基础的人能够快速轻松地适应设计流程。卡内基·梅隆大学(Carnegie Mellon University)设计学院院长理查

德·布坎南（Richard Buchanan）在文章中讨论了设计思维的起源。他宣称：设计思维是整合这些高度专业化知识领域的方法，能够让我们从整体角度面对新的问题。2008 年，IDEO 总裁提姆·布朗（Tim Brown）发表了有关设计思维的文章，标志着设计思维成功跨越了设计、商业和科技等领域，设计作为一整套解决创新问题的方案被更多人接受。2015 年，《哈佛商业周刊》（*Harvard Business Review*）又刊发了提姆·布朗与罗杰·马丁（Roger Martin）合作撰写的题为《设计 2.0》的文章，进一步将设计思维引入用户体验、战略及复杂的系统中。

■ 设计思维定义

设计及其设计思维的发展不是完全线性的，不是最新的替代过去的，而是一个融汇的过程。作为近年来的流行词，设计思维在商业、教育、公益等各个领域都受到了广泛关注。自 20 世纪 60 年代提出该概念之后，设计思维的内涵随着时代的更迭不断丰富，国际上对设计思维的概念并不存在唯一的标准。从不同的角度出发，设计思维的内涵也会有所不同。维基百科定义：设计思维是一个以人为本解决问题的方法论，从人的需求出发，为各种议题寻求创新解决方案，并创造更多的可能性。

提姆·布朗认为：设计思维是一种以人为中心的创新方法，它从设计师的工具包中汲取了灵感，将人的需求、技术可行性以及商业的成功需求整合在一起。

美国斯坦福大学设计学院认为：设计思维具有"以人为本""及早失败""跨域团队合作""做中学习""同理心"和"快速制作原型"等特征。在由作者主持编撰，由中国高校创新创业教育联盟设计思维专业委员会、清华大学艺术与科技创新基地发布的《2019 设计思维蓝皮书》中，汇集了国内各界对设计思维的理解，将设计思维的特点汇聚在能力属性、整合属性、工具属性、未来属性以及其他属性这五个方面。设计思维的"能力属性"在同理心、以人为本、设计能力、创新能力、解决问题能力的内涵上，又增添了内驱力、探索能力、创造力、创意自信力等特征；"整合属性"不仅综合考虑所有学科及领域资源信息的整合，还包括创新者的综合性能力整合，不仅需要专业的深度，还要有横向的贯通性；"工具属性"认为设计思维作为一种塑形思维的工具，还具有具象性、引导性、加速性、节奏性的特征；"未来属性"是从"原有"到"未来"，提升人类对未知且快速变化的未来世界的适应性，同时也是人类未来价值和竞争力的体现；设计思维的"其他属性"则包括视觉化表达和社会公益性这两种新的解读。

设计思维是面向跨领域创新者的一种方法，在国内，创新创业的浪潮推动了设计思维的广泛传播。在创新团队中，新技术、新产品的转化和落地，需要设计者早期参与到产品开发中，这一趋势也促进了设计思维的传播和应用。有价值的创新需要结合未来发展趋势，需要用户体验和市场需

求两者整合，并依托科技创新的可实现性，这就是设计思维所提倡的跨学科创新模式。设计思维是通过"以人文本"的视角看问题的，人是核心。当下的创新活动是技术、市场、场景与人的结合，越深入了解用户的需求，创新者就越会知道问题在哪里。同时，更多元的参与者的共创，能够更全面地找到解决方案。设计思维中的原型是沟通媒介，它在不同学科背景的人群中形成了共通的语言。体验原型因为支持目标用户的可用性和体验测试，从而实现进一步的迭代和开发；另外，在未来趋势的探索中，原型将成为叙事载体，塑造未来场景的同时也引发反思。具有设计思维能力的实践者往往乐于团队合作和发展领导力，乐于处理复杂的问题并探索未知。他们会有更多的成长空间去参与到有挑战性的项目中，在未来创新活动中可以发挥更大的作用。

■ 如何使用本书

设计思维工具作为一种思维模式，设计方法和实践路径，也是创新者的能力塑造工具。本书整理归纳了最常用的设计思维工具作为参考，支持设计以及其他学科背景创新者查阅和使用。本书引入了70种设计思维工具，覆盖的设计领域非常全面，从前期调研到后期结果产出，展现出不同设计阶段的思维特色。书中的工具既能引发参与者的思考，又可以督促实践；既可以发散思维又能够收拢创意。作者综合领域内前沿学者的研究成果，带领读者在设计思维的世界一探究竟。本书清晰地展现

了作者及其研究团队对设计思维工具的理解和探索，读者可以从书中的文字和配图里看到团队成员对设计思维工具的运用和解读。采用图文相配的方式，用通俗易懂的文字、鲜活的插图和影像揭示设计世界的奥妙。我们希望通过这种方式让非专业人员也能够在书中查找、选择、使用适合的设计工具，解决工作中的难题。设计思维工具不仅能够在团队内引起思考，导向问题的解决方案，也能激发创意与团队活力，展现设计的魅力。我们希望本书能够被简捷和高效使用，为不同领域的创新者提供知识支持。

为了使读者能够更好地理解本书内容，并能将设计思维带入真正的工作实践中，我们提供了插图和照片，用来说明每个工具使用前所需的准备工作、流程与步骤和最终效果。

学习的最好方式就是再传授。无论你是专业的创新设计者，还是跨专业人员，我们都期待你在后续工作中使用本书所提供的工具，同时传授给你团队中的其他成员一同尝试。相信你们可以激发出更多集体智慧的火花！

如果你们在设计思维工具的使用中，有任何建议和感想，都欢迎反馈给我们。让我们一起在实践中学习、检验设计思维工具。

本书参考文献可扫描右方二维码。

<div style="text-align: right;">付志勇　夏晴</div>

目录

第 1 章　关于设计思维工具的几个问题　　　001
　1. 设计思维工具的本质是什么　　　002
　2. 为什么使用设计思维工具　　　002
　3. 什么时候使用设计思维工具　　　003
　4. 如何选择适合的设计思维工具　　　003
　5. 如何改造 / 创造设计思维工具　　　004
　6. 如何看待工具的使用　　　005

第 2 章　共情：不是想象，是成为　　　007
　次级研究　　　008
　利益相关人　　　010
　观察法　　　013
　　用户观察法　　　014
　　影形法　　　018
　　隐蔽观察法　　　020
　模拟练习法　　　022
　访谈法　　　025
　　用户访谈　　　026
　　街头拦访　　　030
　　焦点小组　　　032

开端话题	036
带领导游	038
问卷法	040
众包	044
涂鸦墙	046
个人清单	048
日记研究	050
文化探针	052
卡片分类	054

第 3 章　定义：这个靶子，就是痛点　　057

典型用户	058
移情图	060
用户旅程图	062
POV	064
5W1H	066
HMW	068
情绪板	070
设计简报	072
价值主张画布	074

第 4 章　创想：爆炸吧！点子　　077

头脑风暴	078
世界咖啡厅	080
六项思考帽	082
思维导图	084
莲花图	086
快速约会	088
姻亲图	092
鱼骨图	094
混搭设计	096

快速创意生成器	098
奔驰法	100
挑衅法	102
SWOT 模型	104
商业模式画布	106
精益画布	110
PEST 模型	112
点投票	114
百元测试	116
2×2 矩阵	118
How-Now-Wow 矩阵	120

第 5 章　原型：粗糙，但鲜活的初代　　123

快速原型	124
明日头条	126
故事板	128
纸板原型	130
纸面原型	132
概念视频	134
角色扮演	136
幕后模拟	138
商业折纸	140
服务蓝图	142
技术文档	144

第 6 章　测试：这是你想要的吗　　147

概念评估	148
反馈捕捉网格	150
5s 测试	152
眼动追踪	154
A/B 测试	156

启发式评估	158
可用性测试	160
5E 模型	162
价值机会分析	164
语义差异量表	166
净推荐值	168
情书与分手信	170

第 7 章 这是你点的工具套餐 173

 反思与意义 182

结语 185

后记 189

第1章　关于设计思维工具的几个问题

1. 设计思维工具的本质是什么

2. 为什么使用设计思维工具

3. 什么时候使用设计思维工具

4. 如何选择适合的设计思维工具

5. 如何改造/创造设计思维工具

6. 如何看待工具的使用

1. 设计思维工具的本质是什么

设计思维工具的本质是设计思维的具象化。

2. 为什么使用设计思维工具

1）灵感派和方法派

在你的认知中，好的设计是源自天才的灵光一现，还是由环环相扣的缜密过程推导出的必然结果？

如果是前者，那么我们可以用设计思维工具复刻天才的思考路径。想象一下，当我们把天才的思维方式解析后，形成独特的、可以描述的方法，并让其他创造者也能够体验这个过程，天才的"天赋"就可以成为每个人设计思考的一部分，并在模仿中形成自己的思维方式，站在天才的肩膀上。这就是设计工具的魅力——你可以了解别人的思维路径，并将其转化为自己的成果。

如果好的设计源于后者，那么设计过程的路径和方法的正确与否将对结果起到决定性的影响。好的设计是由"顺势而为"的设计思维方式带来的成果。设计工具把设计过程切到可操作的单元，针对不同侧重点的设计，在不同的设计阶段，推动具体的设计进展。

无论你是灵感派还是方法派，了解更多的设计工具及其背后的思维方式，增加思考路径的候选量，拓展思考的广度，对创造者来说都可以帮助项目顺利推进，提升创新能力。

2）简单的问题到复杂的问题

如果我们从设计的出发点去看设计的进化，那么：

设计 1.0 是以物为中心的设计。在手工艺时期，大部分造物会以材料和工具的特性为制造的出发点。

设计 2.0 是以用户为中心的设计。工业发展后，竞品大量产生，用户的需求和满意度成为衡量设计的主要标准。

设计 3.0 是以社会为中心的设计。不但考虑使用者本身，与之相关的所有人的利益，都是设计要考虑的内容。

设计 4.0 是以自然为中心的设计。社会中的人及其所依存的环境，都应该在设计的过程中得到重视。

设计 5.0 是以未来为中心的设计。包含人这一主体，及其外在相关客体在内的所有事物的未来发展，都应该在设计的考量范围之内。

从这样的角度看设计的发展，我们会发现设计的外延一直在拓展，它被用来解决越来越复杂的问题。在手工艺时代，设计的对象是实在的物体，设计的传承依靠图纸。而现在，设计的内容远远超过产品、服务，有可能是组织、活动、政策、发展趋势等。而这些设计的传承图纸是什么？可能会是一些设计思考方式，让我们面对更复杂的

设计对象时，有所参考。

3）设计师们和创造者们

当设计越来越复杂时，相对的，传统意义上的设计师已经无法满足复杂的设计需求。在我们面临系统性问题的时候，需要更复合的团队。其中不仅有设计师，可能也有计算机、心理学、管理学、机械、经济等方面的专业人员，我们暂且称这样的团队为创造者们。

在复合团队共同设计方面，比较典型的是参与式设计。因为大量非设计背景的参与者加入到创造团队，成员的知识体系和认知水平将存在差异。为了保证所有人都能够快速了解设计目的，掌握设计方法，将注意力投入到产出成果，而不是沉浸于对设计过程的往复摸索，这时，设计进程尤其需要设计思维工具的辅助。

对设计师来说，设计思维工具是帮助自我思维训练的具象体。通过工具，我们可以快速将前人的思维方式纳为己有，获得成长。对创造者们来说，设计工具是完成创意目标的助推器。经由工具，我们可以将每个思考阶段或设计模块直观地呈现出来，直接拼接运用，推进设计过程顺利进展。

3. 什么时候使用设计思维工具

设计工具最佳的介入契机是当你不知道该如何达成某个目的的时候。

当你能够明确自己的疑惑，例如：不知道该选什么主题，不了解如何开展有效的调研，不了解如何从调研材料中挖掘出有价值的用户需求，无法打开思路，想出的点子总是不够独特，有多个想法不知道怎么选择，如何快速地表达概念让用户给出反馈……这些时候，按照本书的列表直接检索工具，就能了解到前人是用怎样的方法解决这些问题的。

如果我们将设计的过程看作一张地图，你知道自己所在的位置，也知道自己要到达的地点，设计思维工具可以便捷地帮你找到隐藏的路。

另一种适合使用设计思维工具的情境是：当你作为一个设计活动的组织者，要保障设计能力参差不齐的成员有稳定的结果输出，用设计工具来规划整个设计过程地图，按照节点推进大部分进程，这些时候设计思维工具也是非常有效的。

4. 如何选择适合的设计思维工具

根据你在设计过程地图上所处的位置和想到达的地点——你所在的设计阶段和想完成的阶段性目标——可以直接选择工具。大部分设计思维工具可以用来完成某个特定的阶段性任务，当然也有少量工具可以覆盖多个设计阶段。通过"阶段—目标"来筛选的是第一道工序。

除此之外，我们也会考虑一些限制条件，

例如设计时间的长度，设计经费的多少，参与人员的数量、经验，等等。

本书按照设计思维的流程列举了常用的设计工具，包括其适用性的分析。设计思维将设计流程分为 5 步，分别是共情（Empathy）、定义（Define）、设想（Ideation）、原型（Prototype）和测试（Test）。本书根据每个步骤的内容进行了流程上的细分，让大家更方便地定位到对应设计阶段（原型阶段的分类与其他阶段有所不同，不是以设计进程的先后顺序分类，而是以原型方法的不同种类进行分类）如表 1-1 所示。本书的第 2～6 章分别对应了设计思维流程中的五个步骤。

表 1-1　设计思维流程的 5 个步骤

流程	内容
共情	情境沉浸 挖掘问题 整理问题
定义	确定问题 表达问题 建立共识
设想	分析议题 发散思维 选定点子
原型	感性表达 逻辑表达 功能模拟
测试	测试原型 对比分析 生成报告

如果你是设计者和创造者，当遇到特定问题，想有目的地寻找解决方法时，可以直接按照需求从检索中找到适合的工具，开始设计之旅。如果你是一个活动的组织者，想通过设计工具保障设计过程顺利推进，可以阅读本书第 7 章，里面列举了一些适合不同活动、不同设计主题的工具套餐，稍加修改即可为你所用。

5. 如何改造 / 创造设计思维工具

如果我们把每个工具看成一个菜谱，展示了设计（烹饪）的步骤，那么工具的组合应用就像一个菜单，给出了基础的菜品搭配。如同每个人做菜都会有自己的技巧和习惯一样，设计工具当然也可以根据每个使用者的方式进行改造。工具并不是一成不变的，它们正是在被使用的过程中得以进化的。

在使用设计思维工具前，我们可以根据创造团队的实际情况，对工具的使用时长、模块、环节进行调整。在使用工具的过程中，我们可以向有经验的人提出对工具的疑问，并记录下使用的重点、难点以及疑惑，以帮助后续的工具调整。在使用后，可以比对目的与实现结果，验证是否达到目的，并以结果导向反推过程的方式，再次修改工具。

如果想要创造新的工具，可以通过"回溯—抽象—描绘"的方式进行尝试。我们可以回顾一次自己独特地、顺利地设计过程，然后试着将其用文字或图形表现出来，

并对其抽象处理，去掉内容，只留容器。在我们的日常设计中，可能用不上独立设计复杂的工具，但用这个方法同样可以总结思考模式，积累经验，以便在下次遇到同样问题时，可以快速流畅地完成设计。

6. 如何看待工具的使用

设计思维工具是设计思维的实体表现，而在工具这种形式的背后，是前人将成功的思考方式简单化、便捷化、视觉化的结果，以便更多设计者和创造者借鉴，解决新的设计问题。同时，因为便于理解、传播、使用，以设计工具的形式存在后，设计思维能够自身迭代并形成代际积累。因此，从某种程度上来说设计变得易于学习了。

但在使用工具前，我们要确定，工具不能代替设计思考。工具是管道，思维是其中流动的水，设计之所以比其他行业需要更多的灵感，是因为前人可以通过工具告诉后人他们的思考流经了怎样的转折，但无法把他们的体验直接转换成你的体验。

工具能够推进过程的平顺进行和基础的产出，而杰出的设计，需要使用者反思。工具不提供解决方案，只提供方法、技术、技巧和计划表，切勿让设计因为使用了工具而变成填空题。

真正的掌握工具，是"去工具"。老子在《道德经·第十一章》提到的"埏埴以为器，当其无，有器之用"，非常契合地描述了好的工具贵在其"没有提供的部分"。对使用工具的人来说，设计工具最重要的部分不是呈现在纸面的线条与文字，而是空白，也就是你将要填入的内容。请尽量复原工具背后的思维，将其融入自己的思考，并在使用时改进，以更符合某种设计情境，设计工具的使命才真正得以完成。

工具无法"教你如何设计"，它只是引导和陪伴，用它的方式与你一起反思，所以最后是你自己教会了你自己。请务必保持快速思维、自由开放、激情，设计的目的是用恰当的方式解决问题，而非使用工具。

第2章 共情：不是想象，是成为

体验设计对象的感受，挖掘设计对象的痛点。

设计师放空自我的揣测与预置，将用户的想法放到自己这一容器中，运用"共情力"共鸣他人。如表2-1所示，设计师要尽量做设身处地的感悟，来寻找深入人心的洞察。从设计对象的不满和需求、愿望和障碍、梦想和恐惧中探寻切入的缝隙，在物件、环境、制度之间剖析动态联系，捕捉涌现出的痛点。痛点，就是设计机会。

表2-1 "共情"行动准则

请做	不要做
以目标对象的口吻叙述	从技术、产品或功能的角度叙述
具体的问题，从个体折射群体	大而全的描述，解决群体问题
寻求符合要求的极端目标对象	就近选择普通的中间目标对象
做目标对象会做的事，和他们谈论体验	区别自己与目标对象
我是一个空置的容器	我有自己的观点
接纳	验证

次级研究

我们的设计思维工具之旅从次级研究（Secondary Research）开始，这也是开展实际项目时常常选择的开端。因为它对项目和团队几乎没有任何要求，低价且易获得。次级研究与初级研究（Primary Research）相对应，前者是根据自身目的而定制的研究，例如访谈法、问卷法等；后者是对已有资料的借鉴，通常包括检索项目相关的背景、委托对象、竞品情况、前人经验等，来对即将展开的设计进行初步定位。

1. 使用场景

几乎所有的设计项目都回避不了次级研究。在实际的设计过程中，该方法可能会贯穿项目始终。在项目初期，它辅助团队厘清设计方向；在项目中期，它帮助竞品分析等工作的实施。事实上，在任何一个设计阶段我们都可以随时使用次级研究的方法，它极其灵活、适配性强。当你想要知道其他人是如何研究的时候，就是它适合登场的时候。

2. 主要流程

次级研究是一个自由的方法，在研究需求相对浅层时，可以不必遵循严格的流程，以便快速使用；面对层次分明的深入研究需求时，在研究前进行规划，可以得到更有针对性的结果。规划次级研究一方面要帮助团队增进对项目背景的了解，另一方面要为后续的初级研究提供思路；所以在研究内容的设计上，注意两部分都要有所覆盖。

（1）定义研究主题。在开始实际研究之前，列出研究的主题、研究目的和需求。

（2）确定资料来源。准备一个待解决问题清单，评估信息来源，不同的资源类型、来源将提供不同角度的启发，如表2-2所示。

表 2-2　资源类型、来源及设计启发对照表

资源类型	来源	设计启发
新闻类	传统媒体	背景信息、领域信息、发展趋势等
书籍	实体/线上书店	系统性知识
论文	论文检索平台	前沿理论、实验性成果
相关设计	设计网站等	设计方法、思路、相关竞品等
网络讨论	社交平台等	相关热议话题、用户需求、使用反馈等
研究报告	专业研究机构	领域信息、发展趋势、相关竞品、前人经验等

（3）广泛检索和缩小精度。检索一般会按照范围从大到小，相关性从弱到强，颗粒度从粗到细的顺序进行。首先要对该领域的相关研究内容进行广泛收集和整理，待设计团队对已有资料进行评估后，再有针对性地精准检索。

（4）分析数据。大多数设计项目可能会经过 n 轮次级研究，在每一轮数据收集后，分析并找出对项目支持性强的数据进行讨论，再规划下一轮的调研可以事半功倍。

3. 示例

次级研究是基于前人研究成果的二次调研，是站在"巨人"肩膀上的设计方法。除了资料本身外，通过挖掘前人的研究过程细节，也可以帮助后续调研工作规避相似的问题。例如，在调研前一家研究公司为甲方撰写的研究报告时，不但可以通过报告内容获得前期积累，还可以研究他们遇到的困难。例如，"高比例的人拒绝参与某项研究"和"因某原因终止了项目"等，这些信息能够帮助团队合理规划自己的研究。

4. 使用提示

在设计项目中，不宜预留过长的时间进行次级研究，尤其是在项目初期。设计和研究不同，需要激情，需要快速沉浸到实际的情境里亲身感受。在次级研究中消耗过多的精力，会使后续研究变得疲惫，也容易让设计变得小心翼翼。

利益相关人

利益相关人（图 2-1）是非常典型的以用户为中心的工具。在开展具体的初级研究之前，我们往往要先分析什么人或组织与议题具有密切的利益关系，便于选择具体的研究对象。其概念最初出现在 20 世纪 60 年代末，伦敦塔维斯托克（Tavistock）研究所用其对组织进行系统分析。现在该工具广泛应用于梳理和阐述与项目利益相关的人物或组织间的关系网络。

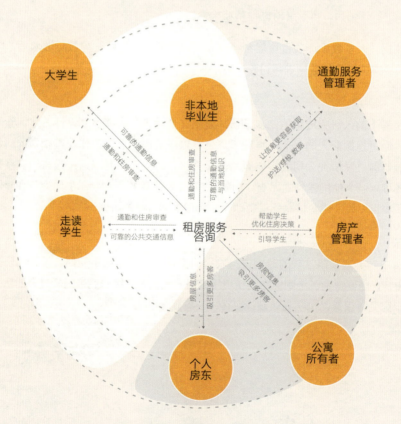

图 2-1 利益相关人示意图

租房服务咨询公司业务的利益相关人示意图，按照类别分为 7 类并根据相关性分级排布。

1. 使用场景

在项目初期，我们用利益相关人工具分析相关者关联机制，确定要调研的人群及组织，帮助精准地开展系统化的项目调研和分析。

在研究中期，可以通过该工具进行关系推演，判定服务对象对战略的影响，评估潜在的风险和机会。

2. 主要流程

1）识别关键相关人

首先要识别和定义对项目来说最关键的相关者，通常是该项目的核心用户。我们首先将关键相关人放在画布的中心位置。在大多数项目中，最关键的相关者是一类或者相互关联的两类群体，例如购物类的平台设计中，买家和卖家都是关键利益相关人。

2）扩展次级相关人

按照与关键人物关系的紧密程度，依次向外将所有关联人物尽可能放到周围，然后分析彼此之间的关联度和影响力，最后将其利益关系的强弱，转化为空间距离、位置等信息，进行可视化展示。在画布上，常规做法是将次级相关人放在关键相关人的外圈，接着由次级相关人进一步联想，并将联想到的三级联系人放在次级联系人外圈，以此向外扩展，直至将所有可能相关的群体全部囊括进来。一般来说，越靠近中心，对象越具象，越靠近外圈，对象越抽象。

3）标示关系

按照实际关联，在利益相关者之间用线条连接，形成网络。

3. 示例

在价值敏感性设计（Value Sensitive Design）中，巴蒂亚·弗里德曼（Batya Friedman）以美食 App 设计为例，分析如何设计出给予所有利害者最大正向价值（Value）的产品，并同时针对其可能带来的负向影响预先做出规划。巴蒂亚在利益相关人工具中分别列出了一级相关者"消费者"、二级相关者"餐厅"、三级相关者"餐厅所处的商圈"和"餐厅周围的店家"、四级相关者"餐厅周围的小区"，并且分析出所有利益相关者的预期价值，以便考量设计对所有利益相关者价值的影响。

4. 使用提示

在运用利益相关人工具规划后续调研对象时，应该至少覆盖到全部主要利益相关人和代表不同利益方的多位次要相关人，以便获取更多维度的观点。

在后续的设计工作中，我们常常抽象主要利益相关人的特征，并将具有这类特征的人设定为典型用户。

观察法

观察法是通过自己的感官和辅助工具对研究对象的直接观测,来掌握用户的基本情况、行为方式、对话内容等信息的方法。

观察法的优势是相对客观,可以尽可能获取研究对象在自然状态下的表现。缺点是只能直接获得其外在表现,而内在动机只能由研究者去推测。

本书将介绍3种观察法,分别是最基础的用户观察法、对用户行为影响较少的影形法和适合于群体研究的隐蔽观察法。

用户观察法

用户观察法（图 2-2）是应用最广泛的沉浸式设计方法之一。通过对用户进行有目的性的观察，研究团队能发现目标用户的"真实生活"——用户在特定情境下完成任务的方式。该方法帮助团队在短时间内获取大量议题的相关信息，提供直接素材服务后续用户的需求挖掘。

1. 使用场景

用户观察法非常灵活，能够普遍适应各种使用情景。如需在非熟悉领域中获取用户的一手资料，它几乎是不可回避的方法。

图 2-2 用户观察法

研究人员观察目标用户特定生活状态的场景。在实施观察时，对用户、相关人员和环境等信息进行多层次记录。

用户观察法不但能帮助团队更好地理解设计问题,更能够在短时间内带领研究人员浸入议题环境,客观掌握与用户相关的诸多附加信息,如人员、物品和环境等。

2. 主要流程

用户观察法有非结构性和结构性两种。非结构性用户观察法:在观察前不做过多的计划,得到研究议题后直接冲到可能出现目标用户的现场去感受和探查。这种类型能让研究者快速建立起研究氛围和框架。结构性用户观察法:在实施观察前尽可能做好万全的准备,以便在有限的调研次数中获得最多的信息,适用于开展起来相对困难的用户观察。结构性用户观察主要包括前期规划、筛选人员、模拟试验、实地观察和结果分析5个步骤。

(1)前期规划。

表2-3列出了在实施用户观察前研究团队需要讨论的内容以供参考,建议团队设计表格规划要做的前期准备内容、完成时间和对应的执行人员。

表2-3 前期规划内容

规划内容	具体工作	注意事项
研究概况	目标、人员、经费、周期	研究人员需对研究概况达成共识
观察对象	选定人群	选择与议题紧密相关的典型对象(可使用利益相关人工具) 通常研究4~8人
实施时间	到访时间、观察长度	观察的时间和长度根据任务长度、研究深入程度、与被试熟悉程度综合衡量 预留时间让被试从"表演"状态过渡到"生活"状态
观察地点	用户观察开展地点	到访与议题相关实地有利于挖掘更多信息,但不便于隐藏观察人员;实验室模拟地点会损失来自环境和利益相关者的信息,但便于人员和设备的安排
记录设备	笔记、录音、录像	提前设计记录表格以便于现场笔记 录音与录像需提前告知被试,并签订协议确定使用范围 录音、录像在后续处理中将耗费大量人力、物力,在时间、资金紧迫的项目中常常作为备用信息留存
研究人员	开展观察的人员	观察力强、与对象环境融入感强的人员 通常对女性实施观察选择女性研究人员
数据处理	数据处理方法	根据项目规模、经费等情况在开始观察前计划信息处理方式 尽量在观察过程中进行重点信息记录和分析

(2)筛选人员。

筛选具有代表性的、便于接触到的被试人员。一般来说要涵盖代表性人群中的不同利益

方的典型代表,越是独特而极端的群体,越容易得到意想不到的收获。

在确定人员后,对其发出邀请。邀请时务必全面告知研究的目的、内容、方法等信息,并与其协商观察的时间、地点等内容。在观察前提前发送协议,请被试人员确认。

(3)模拟试验。

实地观察前,进行一次全流程的模拟很有必要。这一方面能够检查项目组准备是否全面,例如录像、照相设备电量和内存是否能覆盖整个实验;另一方面可以进一步完善计划,例如记录表的内容设计是否合理,观察人员所在位置是否影响被试活动,等等。

在模拟中,由一个研究组成员尽可能扮演受测者,在接近观察环境的场地进行试验,可以最大限度地帮助预判。

(4)实地观察。

在实施用户观察时,可以对用户、相关人员和环境等信息进行多层次记录。表 2-4 列举了需要观察的内容、细节以及可挖掘的信息。使用者可以根据后续研究需要,选择最重要的部分进行现场记录,其他内容可以依靠信息手段回溯。

表 2-4 观察内容、细节以及可挖掘的信息

观察内容	细节	可挖掘的信息(可在设计中沿用或改革)
活动	完成任务的关键行动	现有任务的完成方式
	行动特点及特殊行为	与完成其他任务有所区别的行为方式
语言	表达内容、方法	任务完成过程中所需要的语言交流信息
	语气、感叹词	情绪变化
表情	表情及其变化节点	完成任务过程中的情绪,及变化转折点
困境及处理	被试面临的问题	用户完成任务过程中遇到的问题、痛点
	问题处理方式	可供参考的现有的解决方式
关联人员	与被试交互人员	利益相关者
	交流原因	被试在任务完成过程中必须获得的帮助和服务
	交流方式	交流通道,交流中传递了哪些物质和信息
交互物	与对象产生关联的物品	帮助任务完成的辅助物
	使用原因	被试在任务完成过程中必须借用的道具
	使用方式	辅助任务完成的方式
环境	任务完成环境	所在环境对任务完成提供的便利和影响

（5）结果分析。

为了减少新鲜感和直观刺激的损耗，请在观察结束后第一时间开分享会讨论观察成果。我们往往要从这些观察资料中挖掘用户需求，并进一步转化为设计需求，因此有必要将观察结果长时间保留在一个固定的、便于观看的空间中。

录音、录像等素材可以作为文字记录的辅助说明工具，如项目资源允许，后期再进一步梳理，以防止因为音频、视频整理耗费大量时间，影响项目研究者思维的连续性。

3. 使用提示

在观察过程中请务必保持开放的心态。除事先预计的情境以外，还要留意意料之外的结果，如果能把这时候的灵感、感受尽可能保留下来，将有助于形成有冲击力的设计。

用户观察法常常与访谈法搭配使用，可以在观察之前进行简单的访问，观察之后对发现的不解之处进行提问，但不要在任务期间打断观察对象或与其对话。

要考虑道德、伦理等方面的因素，尊重当地风俗习惯和被试者的个人意愿。如果观察结果需要公开，务必争取被观察者的授权，并保障他们的隐私受到保护。

影形法

影形(Shadowing)法(图 2-3)是一种特殊的用户观察法。该方法要求研究人员像影子一样跟随被观察者完成一系列连续的任务。通常来说,影形法用于多场景切换的任务流中,研究人员要扮演"侦探"的角色,尽量不干扰被观察者,以避免他们偏离自然行为。

图 2-3 影形法示意图

研究人员对一个上班族开展全天跟踪观察的情景:上班族在不同的时间点处于不同的场景中,研究者像影子一样观察她完成一系列连续的任务。

1. 使用场景

选择影形法最主要的判断依据是：被观察者是否在连续的时间内穿梭在不同场景中？如果答案肯定，那么选用影形法能够很好地帮助研究者建立具有前后关联的用户行为研究。如果说普通的用户研究呈点状分布，影形则是一条线。在时间维度上，事件的前因后果将呈现得更加完整，研究人员也更贴近用户的真实体验，便于挖掘更多后台行为，获得更强的同理心体验。

2. 主要流程

用户观察法主要针对任务进程本身，影形法在此基础上同时强调前序与后续的行为链条，即覆盖"任务筹备—任务进行—后续处置"全流程的观察。这样做不仅能够丰富调研内容，也增加了捋清用户行为背后支持系统和底层逻辑的可能性，在用户行为的解释上明显强于其他观察方法。

除此之外，如果有互相关联的行为不在连续观察期间内，也可以要求被观察者自行记录来作为补充，以形成完整的行动序列。

3. 示例

在对上班族饮食方式的调研中，我们可以对一个典型上班族开展全天的跟踪观察。整个跟踪过程不仅涵盖"吃"这个行为本身，也包括对餐食的计划、采购、备料、烹调、携带、加热、进食、分享、处理厨余、照片发布等行动组成的全过程，因为过程中的每一个节点都会对饮食决策产生关键性影响。

同时可以结合普通的用户观察法，在上班族集中用餐的便利店、快餐厅、咖啡馆等地进行多点观察。如果以普通用户观察法作为研究的广度，那么影形法更易于建立深度，两种方式结合相得益彰。

4. 使用提示

影形法是一种流动性强的调研方法，很难像普通用户观察法一样可以进行演练，观察过程中会遇到很多不确定因素，同时对观察员的数量有严格要求。因此，一定要提前规划重点记录的内容，并选择简捷、迅速并隐蔽的记录方式，否则观察员会手忙脚乱。

影形法对于被观察者有很高的要求。这种方法对生活侵入性强，被观察者要能够接受并适应较长时间的行动跟踪。在邀请被观察者时一定要详细描述计划实施的观察方法，如果其能为研究者创造合适的跟踪身份，以减弱利益相关者对研究人员的怀疑，那将对影形法的开展创造非常有利的条件。

隐蔽观察法

隐蔽观察法（图 2-4）同样是一种特殊的用户观察法。与影形法强调多场景不同的是，它强调定点，就像一只停留在墙壁上的虫子那样暗中观察人们的行动。多数情况下，我们会使用录像、监控等设备开展隐蔽观察，主要用于对固定地点的群体行为开展研究，是共情阶段为数不多适合定量研究的工具之一。

1. 使用场景

（1）研究群体行为。

因为观察方式的特殊性，本方法大多数情况下应用在公众场所，用来发现特定群体的某个规律。例如使用某个设施的人数、人群高峰的时间等，而在少数情况下用于对个体的研究。在不能与被观察者——确认隐私授权的情况下，不可以对涉及隐私的研究资料进行应用或公开。

（2）不影响被观察者行为。

在一些特殊的研究中，要求研究的过程不能够干扰到研究对象，或者当研究对象受到干扰则会产生不可控的影响时，通常会选择隐蔽观察法。

图 2-4　隐蔽观察法示意图

隐蔽观察法在超市中应用的场景：通过超市内安装的摄像头可以观察购物者的行动路径，了解到购物者先到什么区域，后到什么区域，在哪里停留更久。

(3)要求客观的观察结果。

隐蔽观察所得到的发现成果是相对更纯净的，因为这是一种不引人注目的观察技术，研究团队与被观察者并不直接发生联系。因此，对于被观察者，其利益相关者及所在环境的干预更少，得到的结果也更客观。

2. 主要流程

作为观察法的一种，隐蔽观察法总体流程与普通用户观察法相似，但在两个阶段要注意投入更多精力。一是在前期规划阶段，要精心设计观察设备及规划观察周期；二是在结果分析阶段，因为将处理大量的影像资料，需要预留更多时间进行图像分析。隐蔽观察中观察设备架设注意事项如表 2-5 所示。

表 2-5 观察设备架设注意事项

设备架设因素	注意事项
环境与地点	选择要观察的人群集中的地点，位置要隐蔽、视线开阔、安全； 与地点管理者签署设备架设协议
设备	提前测试设备能够覆盖的位置、内存大小和续航能力等，确保符合实验要求； 在需要的情况下，对设备进行伪装； 可对同一地点架设多台设备作为补充和备份
设备维护	定期对设备进行检查和维护，当场查验阶段性成果，如不理想立即重新规划实验

3. 示例

某连锁线下生鲜超市在门店的顶棚安装了多个作用不同的摄像头。通过这些摄像头，能够便捷地抓取超市的顾客流量、顾客分布、区域停留时间、行动路线等内容，帮助超市更好地调整商品位置、区域面积等设计，让超市能够感知用户的行为并随时调整自己。

4. 使用提示

在一些较短期的观察项目中，也可以不使用设备，而让人员来直接观察，此时要注意对关键证据进行客观记录。

在图像处理上，现在更多地使用一些程序来辅助分析，例如计算人数、分析表情等都有可以直接调用的插件，为研究节省很多时间，如果条件允许还可以进行即时计算。

在记录时长的规划上，一定预留尽量充足的时间，以保证合理的观察周期。例如，研究经过某个地下通道时人们的表情，那么至少要覆盖 1 周，因为工作日与周末得到的结果可能差异较大，我们需要通过规划来减少特定时间段的数据对整体结果的影响。

模拟练习法

模拟练习法（图 2-5）是研究团队通过工具、人员或场景的辅助，尽可能还原研究对象所具备的真实条件，来亲自体验用户完成任务时感受的方法。可以说，模拟练习法是观察法的翻转和升级，由单纯的观察者变为观察者与被观察者的合体——扮演用户的同时进行内观，通过直接的体验找到问题所在。

1. 使用场景

模拟练习法是通过身体条件、行为方式等层面的趋同来尽可能共情研究对象的真实感受。因此，越便于趋同化模拟的场景，越常使用该方法。该方法最常用于对身体物理条件的模拟，例如模拟残疾人、老人等，也可以用于模拟特定场景，例如模拟银行取款流程等。

图 2-5　模拟练习法示意图

研究组成员佩戴眼镜、负重等道具，模拟体验老年人出行。

相比通过他人提供的信息来启发设计灵感的方法，模拟练习法更具参与性，多感官的冲击更有助于问题的挖掘和创作热情的激发。

2. 主要流程
（1）模拟工具或场景搭建。
观察并抽取被模拟对象的关键特征，或者任务完成过程中必要的人员和环境因素，构思通过何种方式能够达到模拟效果，并制作工具和搭建场景。搭建过程需要反复调试，与真实对象体验的实际情况越接近，越能得到更多有效信息。

（2）模拟体验。
选择没有参与模拟工具或场景搭建的研究人员充当体验者，根据任务流程完成体验过程，体验结束后立即从设计者的角度记录重点信息，可参考用户观察法的观察内容。

在模拟体验进行时，可同时架设体验者视角和旁观者视角的多台录像设备，便于后期通过视频观察模拟过程中的细节。

（3）分享模拟感受。
由模拟体验者首先进行分享，介绍作为研究对象身份经历的真实体验感受，和作为设计师身份得到的发现和启发。其他观察人员可以对自己观察到的内容进行提示，并以用户访谈的方式向体验者追问，以便极大化地挖掘信息。

3. 示例
在对老年人的出行研究中，可以利用物理设备使体验者更接近老年人的身体状态。例如用模糊发黄的镜片模拟黄斑病变和视网膜成像清晰度下降；通过全身负重模拟体力退化，将腿部与上身附上绑带，强制让体验者无法站直身体等。同时，按照老年人的活动路线规划任务流程，完成等车、乘车、过马路、搭乘电梯等任务，来挖掘街区基础设施、交通工具、辅助设备等方面的问题和缺陷。

4. 使用提示
模拟练习除了用于共情阶段，也可以用于测试阶段。在寻求设计灵感时，模拟练习可以帮助寻找突破性方向；当完成设计原型后，也可以通过该方法验证设计的有效性。

本方法和角色扮演相似，区别点在于角色扮演是用于强调研究者本身通过表演与研究对象共情的方式，也可以用于在原型阶段表演设计的使用方式；模拟练习则强调通过一些工具让研究者自然地体验目标对象的感受的方式。

访谈法

访谈法和观察法在使用时有非常多的相似之处。两者根本上的不同在于：观察法以研究对象的行为为素材，而访谈法以研究对象的语言为素材；观察法得到用户的客观行为后，通过主观分析来挖掘用户需求，而访谈法是直接请用户主观表达，对自己的行为、需求等进行描述。如果说前者是侦查进而推理，后者就是询问而获得"口供"。

本部分将介绍 3 种访谈法：最基础的用户访谈、可以快速获得大量反馈的街头拦访和能够同时获得多方深入见解的焦点小组。

用户访谈

用户访谈（图 2-6）是通过目标对象的语言转述来了解其真实情况的研究方法。

图 2-6　用户访谈

开展用户访谈的场景：研究人员向被访者提出若干问题并进行记录。

1. 使用场景

用户访谈法是最常用的用户研究方法之一，不但可以独立开展，而且常常与其他方法和工具组合使用。

因以语言作为素材，用户访谈适合于通过语言描述的内容（如故事、意愿、需求、愿望等）开展研究。此外，该方法还可以通过引发目标对象回忆来获取一些无法到场捕捉的信息。

访谈法具有非常好的灵活性和适应性，可以根据研究条件的变化而快速调整。由于其及时应答的特点，受访者常常依靠直觉回答问题，答案往往不够全面。另外，受访者的回答主观性很强，且难以验证，可能对研究产生误导。

2. 主要流程

（1）访谈准备。

和用户观察一样，用户访谈也可以分为非结构性和结构性两种。非结构性访谈更注重效率，无须太多的准备。在结构性访谈中，前期准备与结构性用户观察法类似，需要提前计划研究概况、访谈对象、实施时间和地点、记录设备、研究人员、数据处理方式等内容，具体的规划要点可参考观察法的准备内容和注意事项。

除此之外，用户访谈筹备阶段的核心是问题清单，所有在访谈过程中可能提出的问题都应该提前列入该清单中。通常来说，问题的排序从易到难，从具象到抽象；可以参考问卷法的问题排序方式，从背景信息入手，进一步考察基本行为特征；其后进入核心问题，最后进行补充性提问。从一个简单且利于共鸣的问题开始，引导用户逐步进入议题语境与使用情境，如有需要，再探讨设计概念。在安排题目时，要注意时间的合理分配，根据问题的重要性划分时间段。

在访谈中，我们一般以开放式、具体性和真实性的问题为主，极大地鼓励受访对象多多表达、深入表达，问题类型如表 2-6 所示。

在此基础上，建议研究团队在正式访谈前先进行模拟访谈，以验证问题清单的合理性。

（2）筛选用户与邀请。

选择具有典型性、代表性的目标对象作为被访者，一般情况下 4～8 人为宜。在确定人员后，对其发出邀请，并全面告知研究的目的、内容、方法等信息，与其协商访谈的时间、地点，并针对录音、录像的使用权限签订协议。

表 2-6 问题类型

问题类型	类型解析	示 例	使用注意事项
开放式	自由回答	介绍一个购物时难忘的回忆	推荐使用，有利于挖掘丰富信息
封闭式	提供选项	您经常购物吗	不单独使用，可作为开放式问题的索引；常常用问卷替代
宽泛性	关注整体	您是怎么修车的	会得到整体的、步骤性的描述，可作为背景性了解，用于进一步追问
具体性	关注细节	您是怎么使用这个机器换轮胎的，能演示一下吗	推荐使用，有利于挖掘用户痛点
真实性	确切发生	回忆你们第一次见面的场景	了解任务流程、行为模式等内容
假设性	可能性	如果这个东西坏了，您会用哪些东西代替呢	具体的假设性问题可用于了解行为方式、需求；宽泛的可以探查用户的愿望、价值取向

（3）现场访谈。

在实施用户访谈时，一切引导和对话都是为了鼓励目标对象表达真实想法，展示自己在生活中最真实的情况。因此，不要对受访者进行任何判断，尽量与对象共情。访谈注意事项如表 2-7 所示。

表 2-7 访谈注意事项

注意事项	细 节
人员	通常，不多于 3 人，1 人引导谈话，1 人记录与补充，1 人录像；在私密环境中，可以减少到 2 人。人数过多会使受访者局促，现场不要有无关的观众，形成隐私氛围
态度	客观，避免暗示；用词亲和，不要造成压力感；正向鼓励，不要否定。当受访者所说和所做有差异时，无须指出，重点标注后用于后续分析中
时长	不超过 1h，时间过长会使受访者产生负面情绪，影响访谈质量
氛围	访谈的氛围会直接影响受访者状态，轻松且干扰较少的氛围为好。当条件允许时，在议题相关的环境中访谈最佳，一方面受访者更自然，一方面场景的联想可以帮助回忆，同时便于实时展示和完成相关任务

(4)结果分析。

访谈后,可以用一些音频转文字工具快速整理访谈稿,并在开访谈分享会议之前将文字稿和现场重点记录发送给团队成员,要求团队成员先行浏览并标注重要的内容。在分享会中,研究人员可以将重点发现打印并剪贴下来展示在白板上,直接用于典型用户、同理心画布、用户旅程图等定义、设想阶段的工具中,作为基础素材。

3. 使用提示

共情力强、具有丰富采访经验及技巧的访谈引导者,对谈话的推进将起到至关重要的作用,因此请谨慎选择主导访谈的人员。

在访谈的过程中,可以使用非常多的工具来丰富访谈流程,激活谈话氛围等。表2-8列出了其中常用的部分方法。

表2-8 访谈中可结合的方法或工具

注意事项	细节
带领导游	如何与一些物件交互,或进行某个流程
执行任务	让受访者执行任务,并让其说出他随时随地在想什么
绘制草图	通过画图将体验视觉化,例如,如何构思和安排他们的行为
卡片分类	以卡片作为引子,说明卡片上的事物有没有一些特殊的故事,怎样看待这些事物,例如,如何对它们进行分类并建立心理模型
5个为什么	用来深入了解行为、语言背后的原因

除此之外,还有非常多的方法和工具可以与访谈法有机结合。在其他方法的实施中,也常常会运用到访谈法的技巧。

街头拦访

街头拦访（图 2-7）是一种特殊的访谈法，访谈地点在公众环境中，直接拦截路过的目标对象进行采访。

1. 使用场景

街头拦访法适用领域相对狭窄，常用于对观点的收集，大多使用封闭性结构的问题，以确保快速得到答案。在具有普遍性的、不涉及隐私的、不需要深入回答的研究中能够迅

图 2-7 街头拦访

街头拦访场景：研究人员随机拦截了一位路人进行采访。

速积累答案。在研究的同时，这种方法能够引起更多社会关注。因此，以前很多电视节目常用街头拦访的方式了解群众对特定议题的观点。现在，该方法逐渐被网络投票取代。

街头拦访的目标对象，要能够通过外表快速查找，并且乐于在公共环境中表现的群体。

2. 主要流程

（1）话题准备。

在采访之前要确定好问题，考虑街头环境的流动性和复杂性，通常准备1～3个主要问题即可；问题应尽量简洁明了，且具有吸引力。

（2）选择场地。

选择与主题有关、便于拦取目标受众的宽阔地点。一般来说该地点人数较多为宜，可以减少被拦访者的恐慌。在此基础上，要确定在该地点展开街头拦访的合法性。

（3）随机拦访。

在拦访前，可于显眼处架设摄像机，设立标牌展示要研究的议题，以提前吸引目标受众。

在访谈时，首先说明采访的用意，展示身份证明，询问录音和录像权限。除了要注意用户访谈中的谈话技巧外，也要随机应变，控制现场氛围。可以事先准备一些小礼物来提高目标对象的积极性及配合度。

（4）结果处理分析。

街头拦访的素材比起其他访谈法来说相对好处理，通常按照问卷的统计方式即可。如果有积极用户给出了深入的回答，可以将内容转为文字，圈画重点句子留作后续深入分析使用。

3. 示例

与时装相关的议题非常适合于街头拦访这种研究方式。首先，研究团队能够非常容易地在公共环境中挑选出访谈对象，并且该目标人群往往不吝于展示自我，研究团队可以充分就搭配理念、购买渠道，对于流行的定义等问题展开调研；其次，该场景便于对目标对象进行照片素材收集，如果能拦访到积极用户，甚至可以直接在附近店铺中开展带领导游。

4. 使用提示

街头拦访的随机性非常强，要做好被拒绝的心理准备。因此，访谈者在善于搭话的基础上，要具备强大的心理素质。

焦点小组

焦点小组（图2-8）是针对特定的议题，组织一个小型会议，由议题相关专家、目标群体、设计师等角色组成讨论小组，一起探讨议题的方法。

图2-8　焦点小组示意图

焦点小组开展场景：在主持人的引导下，小组成员展开讨论。

1. 使用场景

在一些相对复杂的议题中,我们不但需要了解目标用户的看法,也需要对相关领域专家进行访问,此时可以使用焦点小组的方法,一次性收集多方意见。通过多类利益相关人之间的互相激发和补充,可以延伸议题的讨论广度。但需要注意的是,因为将不同的利益相关者放在同一个会议上,那么各方意见势必会互相影响,不利于个性化和隐私性信息的收集。

2. 主要流程

(1)选定参与者。

围绕议题确定焦点小组参会人员。如表2-9所示,一般我们会邀请6~8名参与者,每类角色2~3人。

表2-9 焦点小组人员构成

角　色	角色描述	预期贡献
领域专家	相关议题的领域专家	议题宏观背景、现状
目标受众	与议题深度相关的目标受众、议题支持者(或反对者)	具体的需求
设计专家	开展设计的专业人员	设计指导

在设计焦点小组的人员构成时,要预先思考本组讨论要达到的效果,是希望互相熟悉或持有类似观点的成员聚在一起能够彼此补充,还是希望由观点相互对立的参与者展开一场别开生面的论辩;再根据具体需求和组织者的把控能力,选择不同的小组人员构成方式。

此外,为了保障焦点小组讨论的效果,通常会安排一名善于炒作气氛的研究人员加入,在静默时发言,帮助主持人推动讨论进程。

（2）拟定问题清单。

因焦点小组访谈法的群访特性，应根据小组成员间的关系，决定设置的问题是用于挑起争论还是鼓励彼此补充。因此，与其他访谈法不同，在本方法中，常常先确定人员分组再拟定具体问题。

问题拟定可以参考用户访谈的方法。在此基础上，要注意平衡各方发言，尽量引导每一位成员能够尽兴表达。

在列出需要讨论的问题清单后，模拟测试并加以调整。

（3）开展讨论。

开展焦点小组访谈需要一位主持人来推进讨论进程，一位要点记录员和一位摄像师。主持人应事先了解每一位小组成员的背景和主要观点，熟悉讨论流程和具体问题。如表2-10所示，焦点小组访谈通常有四个流程，整个小组讨论的时长以 1.5～2h 为宜。在讨论中引导沉默的人多发言，同时注意将话语权从健谈者身上移走。

表 2-10 焦点小组访谈流程

流　　程	注意事项
自我介绍	小组成员依次自我介绍
议题介绍	议题相关背景，提出讨论问题
成员发言	每位成员依次针对议题发表各自见解
自由讨论	针对上一轮发言中提及的问题，进行深入讨论

对于相对复杂的议题，一般会举行 3 次以上的焦点小组访谈，以保证调查结果覆盖全面。

3. 示例

在针对冬季运动推广的研究中，我们组织了4次焦点小组访谈，分别针对冬季运动的观赛、冬季运动的体验、冬季运动的服务和冬季运动的周边设计。观赛组主要由运动员、运动粉丝组成；体验组主要以运动教练、运动学习者为主；服务组邀请了赛事主办方和赛事场馆的工作人员一起讨论；周边组包括了周边商店店家、游客和周边设计师。

通过这4场焦点小组访谈，研究团队快速而全面地掌握了与冬季运动及其推广相关的大量信息，之后再进一步对重点人物进行专访。

4. 使用提示

为了减少小组成员之间的相互影响，敏感群体（如上下级、师生等）应被分开。

讨论的场所要营造平等、自由的氛围：所有座位高度相同，桌面布置零食、茶水等。

开端话题

开端话题（图2-9）能在目标人群的对谈中，消减对象的拘谨，激发他们的创造力。我们可以用开端话题的方法将一堆想法放在用户面前来"抛砖引玉"，以鼓励他们给出反馈。

图2-9 开端话题示意图

研究人员以开端话题的方式，抛出一些观点或者案例，鼓励目标对象给出反馈。

1. 使用场景

开端话题通过给出一些与议题相关的观点或案例，来引起目标对象表达见解与观点。它适用于任何围绕固定议题展开的活动，起到炒热讨论氛围，引出议题，激发讨论的作用。

2. 主要流程

开端话题的主要流程就是"抛砖"和"引玉"，将以往访谈中的开放性问题，转变为"判断题+解释说明"。

（1）"抛砖"。

在访谈前，研究团队须围绕议题收集一些特点突出的观点或案例作为引子。这些引子尽可能从多种角度切入，可以是相对极端的思考，这样能够"钓"出更加深入又多元的观点。团队准备的这些为开启谈话而贡献的点子完全是牺牲性的，如果部分不起作用，那就放弃，继续前进到下一个，直到研究对象对某一个观点或案例有所反应。

（2）"引玉"。

根据研究对象的反馈进行追问，可以从价值判断、判断原因、改进方向三个层次进一步引导。引导时注意保持开放的态度，无论对象的观点是否与自身契合，都要给出正向鼓励。

3. 示例

当我们想开展一个关于公共厕所的设计研究时，考虑到这是一个相对隐私的话题，就可以选择开端话题的方法帮助打开目标对象的话匣子。

首先需要寻找不同的公共厕所设计，有优秀的设计，例如在舒适性上有非常大的改进、考虑到了各种群体的易用性、选用了先进的技术、运用了反直觉设计等案例；也有一些特点突出的设计，例如接地气的、有趣的、愚蠢的、荒谬的案例等。对这些例子，研究团队不要预设分类和排序，要让它们看起来是随机、自然出现的，这样更有助于让研究对象无所拘束地表达观点。

随后，我们将这些案例介绍给参与研究的目标对象，并明确告知我们对他们的看法非常感兴趣，并观察、记录他们的反馈。当研究对象有所回应时，应认真倾听其回答，予以正面回应，并引导其进一步诠释观点和设想解决方案。

4. 使用提示

整个方法的使用中应注意全程保持中立。在介绍引导性的观点和案例时，切忌预设立场，请以客观的口吻描述每个案例的优点和缺点；在引导目标对象表达时，如果想探讨反面的观点或者案例，可先予以肯定答复，再以"也有人这样认为""我还看到一个例子"来引起另一种观点。

带领导游

带领导游（图2-10）方法是观察法与访谈法的结合。在一些研究人员不熟悉的领域中，可以邀请专业人士作为"导游"，带领研究团队在研究环境中游览，介绍他们的生活或工作方式。游览同时，研究人员也可以随时对"导游"进行提问。

1. 使用场景

在一些陌生的、专业化的领域，带领导游的方法可以帮助研究人员快速浸入到调研环境及其语境中，帮助了解目标人群所处环境的物理细节。通过"导游"讲解，也能够集中获取目标人群的日常互动方式、活动习惯、价值观和其他定性研究内容。

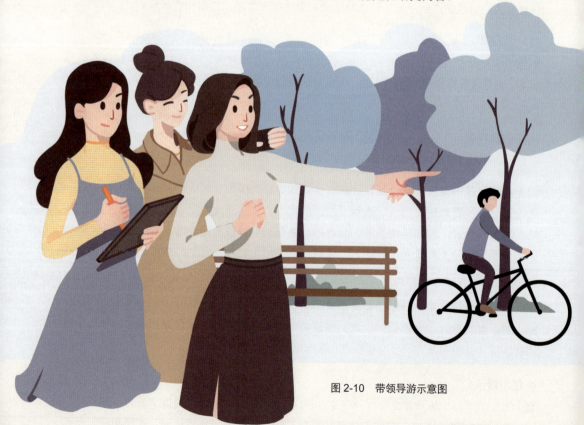

图2-10　带领导游示意图

在室外环境开展带领导游，"导游"带领相关人员游览并进行介绍。

导游之旅可以针对大型空间，如工厂、公园等，或小型及微型环境，如家庭、模型等，也可以是虚拟环境，如演示某个程序的使用流程。

2. 主要流程

带领导游的开展流程可以参考观察法和访谈法：使用用户观察的技术参观，使用用户访谈的技术提问。在此基础上需要额外注意对"导游"的选择和游览中适合提问的内容。

带领研究团队游览的专业人士和普世评价中的专家有所区别。合适的"导游"应该长期处于待研究环境中，通过观察、访问该"导游"，我们能够积累关于设计议题的大量资料。如果议题相对复杂，可以选取环境中多方利益相关者作为"导游"，以便获得多角度资讯，防止片面理解议题。

带领导游和用户观察的提问方式有一些差别。用户观察是在观察后提问的，有时间上的滞后性；带领导游的观察和提问可同时进行，对于一些与环境关联的问题更加有效，例如目标群体如何使用空间，有哪些与空间关联的行为，这样安排或这样行动的背后有哪些原因和思考等。

3. 示例

在一项针对老街区社区种植情况的研究中，我们使用了带领导游的方式深入了解该社区种植的实际状况、多方利益相关者的利益诉求、都市农业专业知识等内容。

在北京一个典型的回迁小区中，我们邀请了社区工作人员带领十余名参与设计的学生参观了整个小区的家庭种植规划情况和种植现状。在建立了整体性理解后，由两个社区种植承包家庭详细讲解了他们的种植内容、种植方式、种植中遇到的困难和需求等。其后，在该社区的公共区域，我们邀请了都市农业行业专家结合该社区情况，讲解了理想的种植方法、田地分配方法、生态循环建立方式、与其他机构间的物质和资金循环结构等内容。又由该专家带领，游览了与社区种植相关联的其他团体所在场所，如都市农场、农夫市集等。

通过一次带领导游，该研究团队集中地了解到了多方提供的多领域知识和相关用户需求等信息。

4. 使用提示

在游览人数的控制上，越私密的环境，前往的研究团队人员要越少。例如在对冬季运动场馆服务的研究中，我们可以带十余位研究人员参观体育场馆和工作区域，但在一些针对个人家庭的游览中，研究人员不能超过两位，人数的增加会给带领者造成压力。如果是一对一的互动，由一位"导游"带领一位研究者开展观察，则更像朋友间的自然拜访，"导游"会更加舒适放松，提供更多私密信息。

问卷法

问卷法（图 2-11）于 1838 年由伦敦统计学会（Statistical Society of London）发明。该方法以书面提出问题的形式，获取目标对象群体的价值取向。

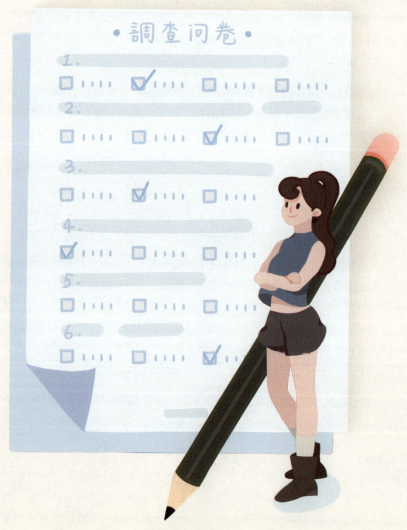

图 2-11　问卷法

在问卷中提出若干问题，给出若干选项，获取目标对象的价值取向。

1. 使用场景

因为题目和选项经过了出题者的诠释和筛选，问卷是有倾向性的，因此多用于通过定量研究数据，在猜测的基础上建立证据。它不适用于概念启发阶段，更适合在明确了整体研究方向后，向他人展示自己推测的可靠性。

它的优势是可以用于匿名调查场景，且能够在短时间内完成对大量受访者的研究，也不受空间的局限；缺点是僵化。为了保障答题数量，问卷通常会选用大量客观题目并简化问题与选项，从而损失了对于生动、具体的社会情况的了解。同时，标准统一的答案标签化归类了受访者，也会降低表达意愿。

2. 主要流程

（1）设计问卷。

根据研究方向和目标人群的特征确定调查问卷的发放方式及内容。因为问卷题目和选项中都将隐含出题者的主观意愿，因此要格外注意客观原则，尽量给出大众化的描述，避免引导性字眼。问卷一旦发放则脱离掌控，无法对其进行进一步说明，因此注意描述要清晰易懂、简洁明了。

一般来说问卷的题目会按照特定的顺序排列。首先，获取受访者的背景信息，在背景信息收集时，要考虑后续交叉分析的可能性；例如，想对不同地区人群的观影意愿进行分析，则在背景部分要预留受访者地区的选项。另外，是否索取姓名及联系方式也需要单独讨论，索取有利于后续深入研究对象的选拔，但可能会影响回答的真实性。其后，询问与议题相关的基本特征，这部分题目是对核心问题的铺垫。例如，当想研究青年人的观影倾向时，通常会在基本特征方面询问其观影频率、花费等客观行为特征，这部分内容也可以作为交叉分析素材使用。

核心部分是最想通过本问卷获取答案的问题。一般来说，本部分会循序渐进，从公开到私密，从客观到主观。

补充问题通常是一些主观问题，为少量热情的受访者预留的表达空间，也作为筛选深入研究目标对象的方式。问卷题目内容分类如表 2-10 所示。

表 2-10　问卷题目内容分类

内容分类	描述	例子
背景信息	人口统计学信息	性别、年龄、学历、职业、收入等
基本特征	与议题相关的基本行为	是否亲自开展议题相关活动、开展频率、周围人有没有参加、与此相关花费等
核心问题	议题要研究的问题	如何开展议题相关核心活动、倾向性、态度及原因等
补充问题	与议题关联的衍生问题	与议题相关故事、其他想表达内容、意见建议等

问卷通常有 6 种题目类型，如表 2-11 所示。客观类包括单项选择、多项选择、判断、量表和排序；主观类包括问答题。一般来说，除了背景信息和补充问题中的少量题目外，问卷大部分题目由客观类组成，以极大地减少受访者的工作量和答题时间。

表 2-11　问卷问题类型分类

问题类型	描述	适用题目内容
单项选择	在多个选项中选择一个	选项排他的题目
多项选择	在选项中选择多个	包含性题目，常见提问方式为"有哪些？"
判断	在是或否中选择一个	只有两个对立选项的单项选择题，常见提问方式为"是否？"（现逐渐淘汰，视情况转化为单项选择或量表）
量表	以数字为尺度进行评级	主观态度评级，例如满意度、题目描述契合度等
排序	以特定规则将选项排序	时间顺序或重要度排序（本类型后期数据较难整理，可视情况转化为选择题）
问答	自主回答问题	分享经历、表达建议等（回答意愿较低）

在设计问卷时，务必提前规划好最终要分析的内容和分析方法，并小批量地在研究小组内测试问卷并进行结果统计，根据测试反馈进行多次修改。

（2）发放问卷。

依据设定的话题挑选合适的受访者并分发问卷。注意保持各类受访者的分布均衡，如性别、来源地区、年龄段的分布等。

分发的方式可以采用线下或线上，除了便利性外要考虑设备与网络情况对目标受访者覆盖率的影响。

发放时要余量发放，防止因为样本作废影响实验结果。一般来说，越具有普遍性的调查需要的样本量越大，作为面向特定群体开展的设计研究样本量以大于 200 本为好。

（3）回收和审查问卷。

请在发放时向受访者明确回收时间，在回收后需要对问卷内容进行筛选和分析。首先，剔除无效问卷，例如缺失必答题答案、回答内容前后矛盾、选项全部一致等；并对特别或有启示性的样本进行记录。其后，对调查结果进行统计分析和数据研究。一般线上问卷直接分析，线下问卷可以录入 Excel、SPSS 等软件进行分析。分析时注意尝试不同题目间交叉分析的可能性，尽可能地深入挖掘数据价值。

3. 使用提示

关于问卷法的研究非常多而深入，这里介绍几个常用的问卷设计小技巧，如果想设计更公正的问卷，要注意避开这些陷阱。

（1）"主观题"。

设计者不想让受访者选择的内容，通常会放入主观选项。例如一些选择题的最后选项是"其他 ____"，看上去是预留了补充空间，实际上在有客观选项的情况下，很少有人会主动添加。

（2）答案的排序。

我们将预设的答案排列在问题下方供受访者选择，看似公平，事实上排列的顺序会影响选择的人数。和货架上的物品一样，暗示别人选择的内容往往放在前列。

（3）量表分几级？5 还是 7？

李克特量表（Likert Scale）最初分 5 级，后来又出现了 7 级。表面上看，无论是 5 还是 7，都能找到最中间的数值，但事实上被访者下意识勾选的答案却不一样。除非用户有非常明确的心理预设，否则在面对 5 级量表时，会下意识勾选 3 这一中间选项。但面对 7 级量表时，会下意识勾选 5 这一中间偏优选项。也就是说，想得到更好的结果，用 7 级量表。

（4）题数多时设置验证问题。

在一些冗长的问卷中，可以在问卷的前半部分和后半部分设置一对类似的问题，但反向排列选项，作为整个问卷的有效性测试题。如果受访者在两道题上选择了不同的回答，则剔除该问卷。

众包

众包（图 2-11）是一种将任务发布出去，由公开征集的参与者共同完成任务的方法。杰夫·豪 (Jeff Howe) 在 2006 年为《连线》（*Wired*）杂志撰写的一篇文章中创造了"众包"（Crowdsourcing）一词；其后，达伦·C. 布拉汉姆（Daren C. Brabham）将其定义为"在线的、分布式的问题解决和生产模式"。在一些项目中，原来由专业人员所执行的、大量的、耗时的收集、整理等工作，现在我们可以将其分解为难度相同的多个小任务，并分配给报名的参与者，通过"集体智慧"合力完成项目。

1. 使用场景
在需要大量的人力投入，且无法由机器替代的任务中，我们常常使用众包的方法来分散任务压力。同时，因为众包模式依靠群策群力，更便于获取不同角度、不同层次的发现成果。

图 2-11　众包示意图

众包原理示意图，运用多人智慧的集合，共同设想方案。

2. 主要流程

众包并不是一个独立的方法，而是一种模式。这种模式可以被运用到不同的使用情境和设计流程中，每一个情境各有不同，但共享一个特征——依靠群众力量的贡献。

（1）分解任务。
根据项目目标，计划所需要的群众外包模式和方法。杰夫·豪介绍了大众智慧、大众创造、大众投票和大众集资四种类型的众包，它们可以分开使用，也可以综合使用。同时，按照项目特征，将所需分发的任务尽可能分解至最小模块，可以增加群众参与的概率。

（2）选择人群。
把最有潜力解决项目难题的人群划定出来。在群众参与之前，首先应向参与者详细解释项目的内容及目标，了解参与者的参与动机并给予适当的激励。

（3）设定筛选机制。
因众包的特殊性质，很可能收获一定数量的低质反馈，甚至无法实现预期的任务目标。因此，项目核心团队要设定好筛选机制，以帮助剔除无用的结果，并且保留其中具有独特价值的贡献。在一些机制的规划中，甚至可以运用众包的方法对众包结果进行筛选。

3. 示例

reCAPTCHA 是运用众包这一模式的经典案例。在计算机图形学发展到能良好识别印刷文字之前，如何对早期印刷品进行数字化一直是个难题，直到路易斯·冯·安（Luis von Ahn）提出了运用验证码的方式，将文字的识别工作众包给千万网民。路易斯将印刷品扫描件中的词语切割出来，作为验证码出现在 yahoo、youtube 等网站上，通过网民们的联想与翻译，一年可以将 250 万本古老书籍电子化，如图 2-12 所示。

图 2-12 reCAPTCHA 二维码

同时，为了验证网民的输入是否真实，路易斯设计了双验证码机制，即验证码中同时出现两组字符，一组是来源于印刷文档的扫描件，另一组是计算机模拟出的词组，当网民正确输入计算机模拟组的字母时，则将本次识别结果录入数据库。

4. 使用提示

不仅在设计中，在其他问题的解决方面，众包都是非常高效的思维模式。相较于传统方法，众包不仅成本低廉，更在提升处理速度的同时融入了多维度的思考。但同时，因为参与者众多，所以对于机制的设计非常重要；既不能过于复杂而让参与者排斥，也不能过于简单而对结果失去掌控。

涂鸦墙

涂鸦墙（图 2-13）是一种设计众包方法，也是一种特殊的问卷。当我们想了解更多人对于特定问题的看法时，可以在人群密集处设置一个问题墙，预留好回答问题的工具，让路过的群众表达自己的见解。

1. 使用场景
当研究团队想获得针对特定问题的大量公开观点时，涂鸦墙是一个事半功倍的工具。它无须投入大量访谈人员，就能够与人们互动。同时，因为其展示特点，回答者之间亦能够互相激发并形成对话。

另外，在一些注重影响力的研究中，涂鸦墙能够在研究初期即获得公众的关注，引发讨论。

除上述场景外，涂鸦墙还可以作为装饰，用来烘托场景开放、包容的氛围。

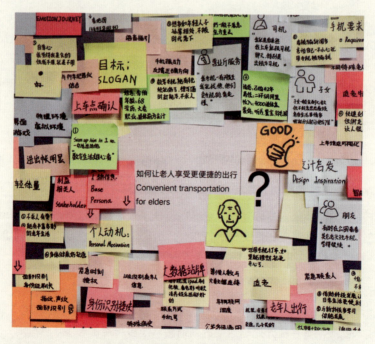

图 2-13　涂鸦墙

将所有人的想法汇集在一面墙上，为下一步设计提供灵感来源。

2. 主要流程

（1）提出问题。

在涂鸦墙工具中，问题是研究者与回答者之间唯一的直接沟通方式，因此要格外注重问题的表达。一个有效的问题应该简短、语义清晰、不包含对结果的预设。涂鸦墙的问题有开放型和选择型两种，前者多用来收集人们的故事、对议题的思考等；后者多用来获取人们的态度、取向等。

（2）选择地点。

选择研究目标群体集中的场所作为设置涂鸦墙的地点，同时，放置区域要醒目，且便于回答者停留。另外，就像投放广告一样，要注意议题与地点的关联度。

（3）收集回答。

在收集回答时，不但要注意内容本身，也要考虑对时间和空间两个维度信息的留存。因为涂鸦墙是开放的，回答会互相影响，因此答案出现的顺序会导致其权重有所不同。同时，在空间中，不同回答之间的距离、回答与问题之间的位置关系，也存在不同程度的联系。因此在设置涂鸦墙时，研究团队要考虑用什么样的方式来收集尽可能丰富的信息，例如以天为单位进行照片拍摄，架设录像等。

3. 示例

常见的涂鸦墙除了应用在收集意见、反馈信息、故事等内容之外，也有一些有趣的变体。

为激励人们进行垃圾回收和通过选择的方式引发人们对所处世界的反思，在一个叫Wecup的公共艺术项目中，艺术家邀请柯蒂尔设计节（Kwartier Festival）的观众将饮用后的废弃水瓶作为投票工具，对城市、社会和文化等问题进行投票，并在网上公布不同时间段的投票结果。

4. 使用提示

因为公开属性，涂鸦墙适合用于启发，而不是严谨的研究分析；尤其在选择型调查中，因为可以多次投票，结果常常用来展示倾向性，而不能用作数据支持。同时，也因为匿名参与的特点，我们无法获取答题者的相关信息，无法进行结果的交叉分析和对象的跟踪研究。

在设置涂鸦墙时，我们可以根据不同目的，决定是否对回答进行引导。例如，为了防止回答集中在一个维度，可以模仿回答者，在设立初期给出正反两方的观点作为靶子。

最后，涂鸦墙是一个需要时间积累答案的工具，通常实施周期为一周到一个月，因此一般在研究初期就要设置，以便预留足够的研究时间。

个人清单

个人清单（图 2-14）是进行个人评估的工具。在商业领域，常常用问题、表格等方式挖掘人潜在的性格、兴趣、目标等；在设计领域，通常借助一些具有个人特征的物品来侧写物品主人的价值取向、文化背景等。

1. 使用场景

（1）侧写目标群体。
在用户研究中，除了对目标人群直接观察、访谈之外，我们也可以对其所持有的物品进行研究，来侧面分析该人群的特征。这些物品会提供用户特定生活方式等有启示性的线索，也可以用来对已有的推测加以佐证，例如对人群的定义等。

（2）启示产品设计方向。
我们日常使用的物品在生活中已经提供着特定的服务，或扮演着特定的角色。设计者可以通过物品来捕捉用户真正的需求，指导设计方向，甚至可以将它们作为新设计的载体。

图 2-14　个人清单

将典型用户身边的物品进行整理、分类，发现个人特征。

（3）提供超越预期的解决方案。

与大多数设计方法不同的是：个人清单不直接研究目标群体。在对目标群体进行直接研究时，尤其是运用访谈法，受访者在表达自己需求的同时，会对后续的设计有所预期。而个人清单的方法目的性更隐蔽，因此常常会带来意想不到的惊喜。

2. 主要流程

（1）请受访者展示物品。

如果研究是在受访者的家中、工作环境等他们熟悉的环境中进行，那么在观察或访谈结束后，可以请受访者展示对他们来说具有特殊价值的物品。该价值可以体现在功能上，例如任务完成过程中最常用或最关键的工具；也可以体现在情感上，例如对受访者来说最有意义的物品、最喜爱的物品等。展示的同时，研究团队对这些物品进行影像记录。

（2）引导受访者诠释物品。

请受访者介绍他们是如何使用这些物品的，是否有特殊的、个人的使用方法；或者表达对这些物品具有特殊的情感的原因。如果能讲述一些和物品关联的事件或故事，将使研究更加丰满。

（3）分析隐藏信息。

如果条件允许，可以请受访者用卡片分类法对物品照片进行分类，以帮助研究团队进一步明晰物品对受访者的意义。此后，研究团队根据获得的信息，抽取物品属性中对目标用户产生意义的外观特征、功能作用和价值取向等关键点，作为后续设计的参考要点。

3. 示例

我们经常向用户搜集的个人清单包括"家中的收藏""包中的物品""手机的截图"等。在实地访谈结束时，研究团队可以让受访者展示几件对个人来说非常重要的物品，这些物品往往能体现受访者的文化背景和价值观。对日常背包中物品的研究，能够说明受访对象的行为特征、消费水平、兴趣爱好等内容。随着移动应用的升级，现在研究团队也常常请受访者对手机桌面进行截屏，应用的选择、位置、归类方式，乃至背景的设置等细节都能够作为实体物品的补充。

4. 使用提示

个人清单的方法需要研究者对物品进行深入解读，而解读者是否持有偏见将影响判断结果，故请保持中性立场，不要带有个人的价值判断。

日记研究

日记研究的作用在于：在很多情景下，我们没有办法做到一直"在场"观察目标对象；这时，可以请求他们自行记录下自己的活动，来帮助研究团队了解更多的关联内容。这种方法类似于让研究对象写日记，在表格中记录他们的日常生活，来帮助收集信息。该方法有助于理解按照时间线发生的长期行为或心理状态，例如动机、习惯、态度、观念的变化等。

1. 使用场景
日记研究常常作为观察法的补充例证和访谈法的提问索引，用于研究人员不便于直接探查的场景中。

（1）研究团队无法到场。
研究者无法实施观察法的情况下，例如需要长周期观察，或涉及隐私不便于在场，实地研究费用过于高昂等场景。

（2）需记录难以观察的内容。
例如心理活动、行为动机、心情变化等难以观察的内容，让目标用户自行记录优于研究人员的推测。

（3）需多空间同时记录。
例如需要同时记录线下行为和线上行为等发生在多空间的事件，可以通过日记记录线下内容，其后根据记录时间线回溯线上内容，进行综合分析。

2. 主要流程
（1）设计记录表。
确定研究的重点和需要了解的长期行为，制定记录表、详细的说明文档和支持材料。在设计日记条目时，请尽量简洁，否则目标对象将逐渐失去记录热情。一般来说，条目包括日期、时间和要研究的核心内容。

注意研究团队所提供的记录说明不能具有偏向性，防止影响参与者的回答意向。

在完成设计记录表后，研究人员应进行记录测试，以验证记录表设计是否合理。

（2）招募记录者。

招募有记录热情的目标对象参与实验，一般来说青年和少年群体更适应这种调研方式。

安排会议来分发记录表，并介绍记录方式，明确告知记录者工具的使用方法、需记录的内容、记录时间、对记录的预期值等，确保每个记录者充分了解自己的任务。同时，安排联络员随时解答他们可能遇到的任何问题。

（3）记录者记录。

在记录期间，除了填写记录表，记录者还可以使用各种应用程序或实体工具来记录文本、照片和视频，可以作为记忆触发器使用，也可以丰富研究素材。

（4）记录分析与追问。

在记录完成后，研究团队需安排会议和受访者一起回顾收集到的材料，请记录者对记录内容进行记忆回溯和关键情况说明。追问的内容包括：详细描述记录的内容，挑选这些内容记录的原因，记录时发生了什么，发生时有哪些感想等。

3. 示例

在一项针对社交媒体用户行为的研究中，我们使用了日记研究的方法探查用户在哪些情况下会发布消息。这项研究跟踪了记录者的各类社交账号，包括QQ空间、微博和微信朋友圈，同时请用户进行日记记录，以记录他们在发布消息前后的行为和心理状态。研究邀请了6位不同年龄段、职业背景的目标对象进行日记记录，其后，我们将记录者在社交账号上发布的信息截取下来，与日记记录进行对比分析，追查在社交媒体发布信息的触发动机。

4. 使用提示

因记录者是目标对象自己，描述方式往往具有强烈的个人风格，这是由研究团队进行记录难以实现的；但同时也意味着记录内容主观性、掩饰性更强。

日记研究和访谈法通常是组合出现的，很少单独使用。因为记录内容相对凝练，在单独使用时容易发生误读。

文化探针

文化探针（图 2-16）可以看作升级版的日记研究。在目标对象记录一些不能靠文字清晰表达的内容时，我们可以为记录者提供更加丰富的材料，来记载更多维的内容。例如创意、灵感等。

受"情境主义国际（Situationist International）"启发，文化探针由比尔·盖弗（Bill Gaver）及其同事在 1999 年发明。"探针"是指人们"生活和思想"的"零碎线索"，借助这些线索，研究者得以管中窥豹，拼接出记录者所处文化环境的样貌。

图 2-16　文化探针

鼓励设计者记录关于生活、价值和想法的灵感数据，在设计过程中激发创意。

1. 使用场景

和日记研究相比，文化探针虽然也用于长时间记录，但并不强调时间线，它可以记录更离散的内容，例如"孩子觉得有趣的事物"。对于一些模糊的、启发性的，或是难以用语言表达的内容，可以用文化探针大礼包中的绘图、拍照、拼贴工具等进行捕捉，记录范围较日记研究方法扩大的同时，也更具趣味感。

2. 主要流程

文化探针的流程总体和日记研究相同，分为制作大礼包、记录者记录、分析与追问三个部分。

（1）制作大礼包。

按照研究目的和人群，设计任务和大礼包内的物品。这个大礼包将会分发给用户让其自行记录，请确保兼顾易用性、趣味性和目标人群的使用特征。一般便于邮寄、体积较小的物品都可以放置其中，常常使用的有小册子、地图、明信片、贴纸、笔、相机等。另外，需要为任务撰写详细说明或样例，并预先测试工具包的可用性。

（2）记录者记录。

一般来说会招募4～8名记录者，向用户发放文化探针大礼包，需要介绍大礼包的使用方法、回收时间，并说明包内的材料哪些是需要回收的。需要注意的是，文化探针因为记录内容相对复杂，一定选取平日有记录习惯，且意愿强烈的目标对象作为记录者。

（3）分析与追问。

和日记研究一样，在收到记录者寄回的大礼包之后，最好能组织访谈，以记录内容为线索进行分享与讨论。

3. 示例

用文化探针的工具让设计学生发现并记录具有"土味智慧"的日常用品。该工具包由一个拍立得相机、相册本、贴纸和笔组成。项目鼓励学生用拍立得捕捉生活中能够体现民间智慧的"土味"设计，并将照片张贴在相册本上。其后，用贴纸和笔直接在照片上进行圈点分析，其精妙之处在哪里，如何保留闪光点的同时加以改造等。最后，在空白处，绘制由该"智慧"所启发的设计草图。

4. 使用提示

在设计大礼包时，乐趣确实是本工具的重要特征之一，但一定是围绕议题所产生的必要性内容，避免将记录者的热情消耗在形式上。

卡片分类

卡片分类（图2-17）用于了解目标人群对事物的特定归类方式。开展方法是将待归类的多张卡片平铺在桌上，由目标对象对其进行分类、排序和命名。

卡片分类的理论支撑源自乔治·凯丽（George Kelly）提出的人格构念理论（Personal Construct Theory）。该理论认为不同的人对世界的划分方式是不同的，人与人之间的共性很多，这让我们能够彼此了解；人与人之间的区别也很多，这让我们具有个性。

图2-17 卡片分类示意图

请使用者对学校网站的内容模块进行卡片分类，以确定其导航层级。

1. 使用场景

卡片分类的方法让目标对象根据自身判断事物意义的标准，对卡片内容进行分组。当我们想了解特定人群对某个领域的分类、体系构建、价值判断时，可以使用卡片分类法做出决策。具体可用于信息架构、流程拟定、重要性排序等，也可以作为线索，开展关于价值观和抉择原因的深入对话。

2. 主要流程

（1）制作卡片。

根据研究需求，准备 40～80 张卡片，每张卡片上印刷一个词语或一幅图。卡片内容应符合研究对象的认知习惯，并易于理解。

（2）请目标对象将卡片分组。

研究团队邀请 4～8 位目标对象，说明研究目的后，将每组卡片打乱次序，分发给参与者；请参与者根据自身理解，将这些卡片分成不同的类别，在需要时也可以对组内卡片进行重要度排序。如果参与者对部分卡片内容存在疑惑或难以分类，可将其先放置在一边不予考虑。参与者对卡片有绝对的决策权利，对于分组方式，每组的内容、数量等应能自由裁决。

（3）请参与者为分组命名。

当参与者结束分组工作，应为参与者提供一些空白卡片，让其为每个组命名，参与者也可以使用已有卡片作为组名。通过这种方式，研究团队可以探索参与者对主题空间的心理模型。

（4）请参与者分享分组原因。

如果时间允许，可以在分组后邀请参与者分享其分组背后的深层思考，以及分类过程中遇到的困难和感受等。

3. 示例

卡片分类法最常用于设计网站的信息构架。在一些类目较多、提供服务较为丰富的网站设计中，基本都会在前期邀请网站的目标受众对全站内容进行分类排序，以帮助规划菜单内容、导航结构等。

4. 使用提示

在卡片分类中，尊重参与者的自由意志。如果参与者提出对卡片上的文字进行更改、剔除部分卡片、增加卡片等要求，应满足其需求但请不要立即讨论。在完成整个分类流程后，再追问参与者提出要求的原因，以改进研究流程。

第3章 定义：这个靶子，就是痛点

定义阶段的目的是将个体的需求凝练为对群体的洞察，简要、清晰地描述设计目标。

这里是集中性用户研究的尾声和创造的起始，从观察模式切换到创意模式的转折，将数量庞大的研究数据抽象为对设计方向描述的一句话。

定义是连接共情和创想的纽带，如表 3-1，共情阶段发展成熟，需求往往不必艰辛探寻，而会自我涌现；如定义阶段捕获真实、独特的设计问题，创意会从问题中自然生长。比起在创想阶段挣扎，在前期保持敏锐、深刻的思考，可以事半功倍。

表 3-1 "设定"行动准则

请做	不要做
"我"想要什么	用户想要什么
挖掘用户想表达的	把用户的想法直接当成解决方案
抽象	总结
如何帮助……	如何让……
定义够窄，帮助用户完成某个确定的需求	定义过宽，要完成的事情太多
定义够宽，满足需求的方式是开放的	定义过窄，在定义阶段就预设解决方案
一个刺激、让人欲争论的设计问题	一个不出错的设计问题

典型用户

典型用户（图 3-1）就是你要服务的目标对象。

该工具基于共情阶段的研究信息创建虚构用户角色，用于呈现项目相关的不同用户类型。典型用户并不描述真实存在的人，而是根据收集的信息构建的具有代表性的虚拟人物。

1. 使用场景

典型用户是以用户为中心的设计工具，其适用范围很广，当需要归纳特定用户群体的行为、思想、情感、消费倾向等各类特征时，皆可以通过典型用户来描述目标用户。

通常来说，我们建立好典型用户之后，会将其长期悬挂在项目组房间墙上，随时提示研究团队我们的目标对象是谁，他们想要什么。该工具帮助研究团队持续地深入思考用户价值观和需求，迫使设计者走出自我认知，站在用户的角度看待问题。

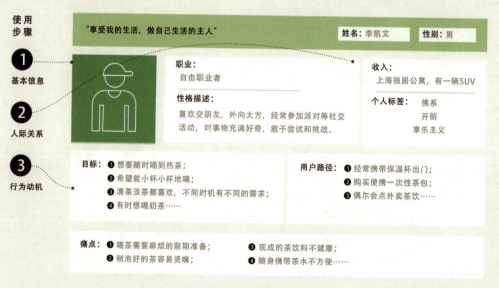

图 3-1 典型用户

一个"佛系中年"的用户画像，帮助研究团队固定目标用户形象。

2. 主要流程

（1）了解目标对象。

通过共情阶段的利益相关人工具法分类并选择目标用户，运用观察、访谈法等方法针对各类目标用户分别开展深入调研，将收集到的信息进行归类汇总。

（2）抽取特征。

从获得的目标用户信息中依据相似点分类，挑选出最具典型性的几个类型。把每一类人群以一个形象为代表，张贴到墙上，抽取该类型受访者们的核心信息为这个代表赋予丰富的特征。

（3）建立画像。

为形象代表建立典型用户画像，需要6方面的基本内容，如表3-2。该画像并不是现实中存在的某一个人物，但是可以表现出这一类人物的重要特征，而且这些特征应很容易让人联想到现实生活中存在的某个真实人物。

一般来说，创建典型用户画像的数量以3～5个为宜。

表 3-2　用户画像基本内容

内　容	内容详解
照片	尽量接近真实目标对象的形象
姓名	真实目标对象群体会使用的名字类型，该人群中的常用名或化名
基本信息	年龄、性别、教育背景、家庭组成等
附属物	拥有的特征性物品
行为特征	完成议题相关任务时的特殊方法，如工作方式、消费倾向等
心理需求	用户诉求、生活目标等

3. 示例

在新型电动车的目标用户画像中，研究团队抽取了目标使用者中具有不同显著特征的典型用户，包括资深驾驶员、终身小白用户、汽车话题引领者。其中，资深驾驶员是"老司机"；终身小白用户是开车但绝不花时间了解车的人；汽车话题引领者是汽车分区博主。每个典型用户都来自真实生活中的特定群体，但是研究中将其特征抽取和锐化了，使其更具有个性。后续研究中将为满足这三类典型用户的需求而开展设计。

4. 使用提示

典型用户通常会结合利益相关人工具使用。一般来说，选择核心利益相关人，部分情况下，也选择与核心利益相关人紧密联系的次级利益相关人来建立典型用户。是否选择次级利益相关人，取决于在完成重要议题任务过程中，是否必须由这些利益相关者共同配合完成。

移情图

移情图（图 3-2）能让设计师把自己转换成用户，可视化用户的所听、所看、所说、所做、所想和所感。通过将用户的感受和思想可视化，帮助设计团队沉浸到用户所在的情境中。

1. 使用场景

同样是在调查数据的基础上分析、展示用户的工具，典型用户更倾向于表现设计者对用户的客观评价，运用设计者对目标人群的观察为基础，建立其形象；而移情图则更倾向于从用户的角度，诉说他们在生活中获得的感受和对这些外在影响的反应。对用户的形象建立来说，前者是从更客观的视角表现，后者是从用户的主观视角表达。

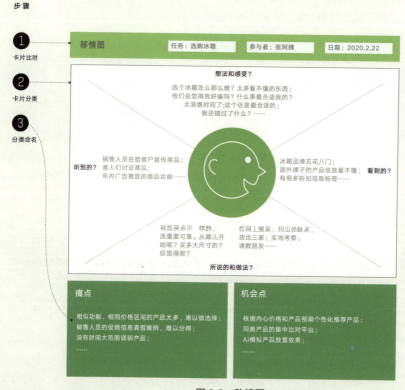

图 3-2 移情图

用移情图分析一位母亲在选购冰箱时所受到的影响、所考虑的内容，挖掘痛点和设计机会。

2. 主要流程

移情图以目标用户为轴心，创建了四个象限，分别用于记录、思考用户的所听、所看、所说所做、所想所感，并通过四个象限的分析进一步探查用户的痛点和初步设计洞察。

（1）所听。
目标用户捕获到的语言信息，例如他人对自己的评价、建议等。这些信息可以是真实由他人口述的，也可以来自于某些文字表述，例如别人发送来的短信、留言等。这些评价往往是影响目标用户行为、心理的刺激因素或阻碍因素。

（2）所看。
目标用户通过视觉观察到的信息，例如用户所处的环境，在完成议题相关活动时的场景和情景，或是他人完成任务的方法等。

（3）所说所做。
"所说"包含用户在采访或其他可用性研究中语言表达的内容。在前期研究较为理想的情况下，可以直接引用用户的原话或稍作修改。如，"我喜欢它很小，可以放在兜里"，"我不知道打电话后该怎么办了"。

"所做"包含用户执行的操作。在研究中，用户做了哪些动作以及如何完成动作的？例如，"反复刷新页面几次""每天早晨一定要特意路过那里"。

（4）所想所感。
言语表达和行为举止的表象活动可以直接获取，想法及感受需要设计者扮演为"用户"后加以推理。

"所想"捕获用户在整个体验中的想法。这部分内容表面上和所说可能有交集，但设计者需要更进一步换位思考，注意挖掘用户潜在的想法，探寻背后的深层原因。

"所感"描述用户的情绪状态。除了记录情绪本身外，研究人员还需要思考"用户对体验的感受如何？""用户在担心什么？""用户对此感到兴奋的触发点在哪？"之类的问题。

（5）痛点和洞察。
捕捉上述填写内容中有刺痛感或启示性的重要条目，加工成用户需求。根据需求，初步推导出多个设计洞见。

3. 使用提示

移情图用于展示"我"作为用户时，对"自我"的剖析。使用该工具时请把自己当成演员，"表演"用户，以发掘真实的需求，而非研究团队构想的用户需求。

用户旅程图

用户旅程图（图 3-3）是基于时间线，对目标用户连续行为的梳理，用来可视化研究对象如何完成特定任务的过程。

1. 使用场景

典型用户和移情图用来描述用户是什么样的人，用户旅程图用来描述他们如何做事。

该工具可以帮助分析一个真实用户完成议题任务的整个流程，帮助分析用户在完成任务过程中的痛点和需求；也可以用来模拟一个设计的用户使用流程。无论是用来分析真实的、已经存在的用户行动，还是模拟一个虚拟的、尚在设计中的用户使用过程中的连续行为，用户旅程图都能够广泛运用在多动作连接成的任务流分析中。

图 3-3　用户旅程图

以用户旅程图分析了一个上班族下班时偶遇大雨所产生的行为，分析为避雨我们可以提供的产品或服务。

用户旅程图的创建可以帮助设计团队理解用户在整体流程中关键节点的具象体验，有效帮助设计者在共情阶段拆解用户行为，在创想阶段设计用户行动。

2. 主要流程

用户旅程图绘制的核心是将用户的行为分成多个重要节点，针对每个节点进行独立分析，再整合整个过程，推导在该任务完成过程中，用户在哪些环节表示了不满或感到沮丧，这些环节就是后续设计可以重点攻克的部分。另外，对用户感到舒适、顺畅的环节，可以沿用到新的设计中。

（1）展示用户特征。

用户旅程图是针对某个特定用户的行为开展研究的工具，不同的人在完成任务时往往展现出不同的过程特点。所以，在分析任务流程之前，请先固定下该用户的基本特征。这里，我们也可以用典型用户工具替代对用户的描述。

（2）寻找关键节点。

将任务行动切割成多段关键动作。一般来说，行动的起点是任务准备工作，终点是任务执行后如何整理或分享。选取关键动作节点的原则是其具有独特性的关键行为，例如对整个行动有重要影响的行为，或是与物品、道具产生关键交互的行为，或是给用户带来刺激性情绪的行为等等。布置好节点后，详细描述用户在该节点的行为动作。

（3）寻找用户痛点。

划分节点后，对每个节点所使用的道具和媒介进行描述。针对这些任务执行过程中的必要道具，可以抽取其特征和用户使用的方式，注入未来的设计中。

其后，对每个节点的用户心情进行描述并形成曲线。这是非常重要的一环，在下一步我们将根据心情曲线的起伏，找到曲线的高点和低点，即心情非常好或者极端差的点。这些高点指示了设计启示，低点则是我们要重点攻克的用户痛点。

（4）捕捉机遇。

最后，整体性的审视行为流程，记录整个任务流程中的用户痛点。并在此基础上，选取具有特征性的痛点，发展为设计洞察。

3. 使用提示

在描绘整个用户旅程时注意制造困难。可以将用户研究中多人描述的困难合理地杂糅在一个用户身上，让他的旅程更加跌宕起伏，这种做法有利于浮现出更多需求和痛点。

POV

POV 问题陈述（图 3-4）是用一句话描述用户需求的方法。它的基本句式是"观点 = 用户 + 需求 + 洞察"。

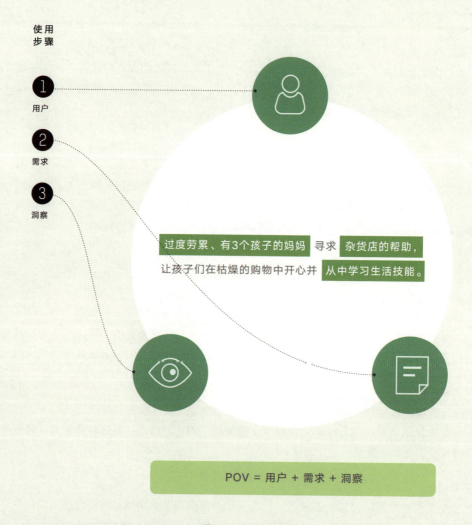

图 3-4　POV 示意图

使用 POV 句式，分析一位带孩子去超市购物的母亲，她的真实需求是怎样的。

1. 使用场景

POV 要求研究人员，模拟目标用户的口吻，用简短的句式表达出最想要被解决的问题。

POV 工具本身非常简单，只要按照提示填空即可，但是在填空之前，却要完成整个用户研究部分最具挑战的事情：从观察的具体而复杂的世界转移到一个简明陈述的观点。在此之前，研究小组的材料是不断积累的，从这一点开始，资料急剧收缩，变成一句描述。它是用户观察的最后一步。在大型公司，用户研究部门和设计部门各自独立，由用研部门交付的 POV 是对部门前期工作的高度总结。在许多情况下，设计师接到一个 POV 或设计简报后，很少回头查看繁杂的用户研究资料，重推凝练过程，而是立即着手将用户需求转为设计问题。因此，POV 是用研部门和设计部门之间重要的交接物和指南针。

2. 主要流程

（1）饱和式展示前期资料并提取发现的关键信息。

将典型用户、用户旅程图等初步用户分析结果，以及共情阶段重点圈画的资料全部展示在白板上，研究小组通过商讨，筛选出要在本次设计中重点解决的用户需求，并排序。

（2）填空，描述设计需求。

我们可以将 POV 看作一道填空题，完成 "＿＿ 需要解决 ＿＿ 问题，达成 ＿＿ 目标" 句式。

其实，POV 的描述也可以是多种多样的，以下是常见的两种：

（用户）需要（具体需求）以完成（目标）。

（用户）存在（某种需求）需要（解决此需求）的方法，以便他们（以某种方式受益）。

根据具体的研究情况，可以对 POV 的句式自行改造，其核心是用一句话表述目标用户的需求和他们想要达成的目的，具体使用时不必拘泥于具体句式的表现形式。

3. 使用提示

使用 POV 工具时，我们站在整个设计流程的第一个重要转折点——去除掉干扰资料，通过极简的信息指导后续设计。通常因为设计周期的限制，我们较少回头重新思考是如何一步步从庞杂的信息中抽取出对用户需求的定义过程；所以，一定要反复甄选，提取出让所有设计成员都感到激动的关键用户需求。

5W1H

5W1H（图3-5）由Who（谁）、What（什么）、Where（地点）、When（时间）、Why（原因）、How（如何）构成，通过回答这些问题，设计者可以明确设计问题并作出充分且有条理的阐述。

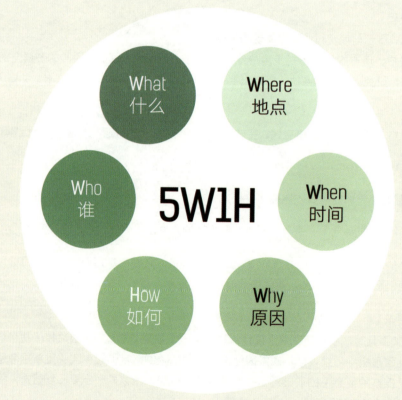

图3-5　5W1H示意图

在使用5W1H时，按照6个组成部分依次填入相应的内容。

1. 使用场景

在一句话定义问题的基础上，扩充性展示设计目标，细化问题描述，达成设计共识。

2. 主要流程

根据以下 6 个问题，依次在研究团队内讨论并填空。在每个问题框架中，思考应从两个维度展开：一个维度是问题本身与关联因素，另一维度是现状与未来可能性。

（1）Who。
与设计项目相关的重要人物，可以通过利益相关人工具和典型用户工具辅助展示，在其中重点标示出本研究的目标用户、导致问题产生的人、可能解决问题的人等。

（2）What。
要解决的问题是什么，有哪些相连带需要解决的问题。

（3）Where。
问题发生的环境和场景，解决问题的方法可能应用的相关环境因素有哪些。

（4）When。
定义问题发生的时间因素。是否有特定的时间段，该时间内还发生哪些其他事情，解决问题可能相关的时间因素还有哪些。

（5）Why。
问题出现的原因，问题亟待解决的原因，影响问题解决的障碍等。

（6）How
问题产生的过程，为解决问题所做的尝试等。

3. 使用提示

5W1H 工具是进阶版的 POV，拆解开来就是（某个群体）在（什么环境下）因为（什么原因）（做了什么事情）而（遇到了哪些问题）。

事实上，因为可以加入更细致的描述，5W1H 更好操作，也与真实用户更加相通。但抽象性低，可能会因为限制条件多而影响设计发散的可能性。

HMW

HMW（图 3-6），即 How might we? 同样是用简单的句式来定义的方法，但 HMW 与 POV 的不同之处在于，POV 是从用户的角度"说"出这句话，展示用户需求，而 HMW 是从设计团队出发，指向设计方向。

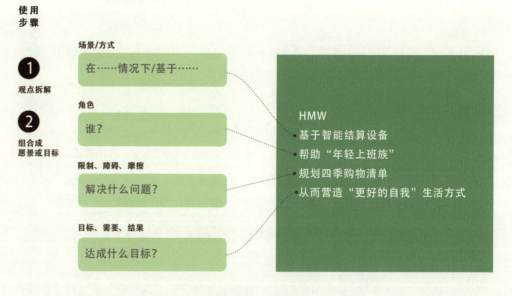

图 3-6　HMW 示意图

关于青年人购物，可以具体深入设计的点有很多，本例通过 HMW 句式将设计问题固定在"购物清单"上。

HMW 的句式是"我们可以怎样……"（How might we?）。省略号中的内容，就是设计师将要完成的设计工作。

1. 使用场景

HMW 是一个重要标志，当你使用这个工具时，意味着集中性理解用户的工作阶段结束了，现在要将主要身份从理解者转变为分析者和创造者。反过来说，当我们结束了用户研究工作时，可以选用 HMW 工具开启设计工作之旅，将挖掘的问题转化为设计机会。

在确定了设计对象和要解决的用户需求后，设计者使用 HMW 句式自问自答，初步定义研究观点和研究内容。HMW 用来界定设计可能性的范围，给点子发散固定一个起始点。

2. 主要流程

HMW 也是一道填空题，所填内容是"我们可以在 ___ 场景下，帮助 ___，解决 ___ 问题，达成 ___ 目标"。

在填写之前，设计团队要根据前期研究内容寻找到关键用户需求，并将该需求拆解成问题场景、典型用户、核心矛盾、设计目标四个部分。

填空后，我们就生成好了一个设计问题。之后可以使用设想阶段的工具，尽可能发散多种解决方案。如果我们感到得出的方案过于分散，可以重新回来缩小 HMW 定义的问题范围；如果得出方案大体相似，可以扩大 HMW 定义的范围，但注意适当约束，保证推导出的解决方案是具体有针对性的。

3. 使用提示

很多时候，当我们发现了一个好的问题，顺势解题，将会很自然地推导出好的解决方案；但如果发现不了尖锐而与众不同的问题，就要在创造方案的独特性上耗费巨量的时间。因此，POV 和 HMW 两个工具虽然看起来简单，反而要留出更多的时间去审慎思考。

情绪板

情绪板(图3-7)是图片的集合,用于展示与本研究设计意向感觉相近的图像,用于向团队成员及用户传达设计项目的主题、基调或风格,引起对设计情绪上的反应。该内容是对产品未来的愿景。

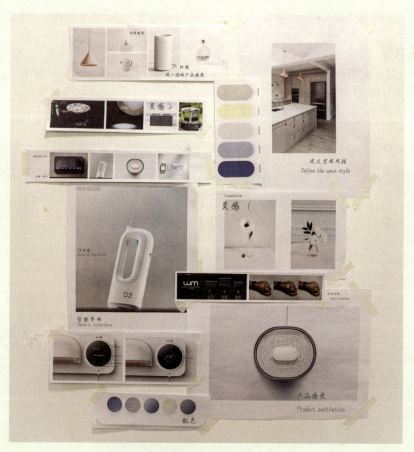

图3-7 情绪板

用拼贴的方式整理同一背景下的图像、文字,寻找设计定义与方向的可视化做法。

1. 使用场景

情绪板通过拼贴的方式表达创意。用于拼贴的图像可以是摄影作品、设计图、插画、色板、纹理图、描述性词汇等任何能够帮助设计者进一步定义设计风格的类型。设计风格在初期是抽象的，除了用词汇表达之外，用已经存在事物的图片，直观地展示设计的重要取向。例如，审美哲学、情感价值、技术倾向等，能够帮助整个团队和用户意会设计的方向。

情绪板可以帮助设计者在具体设计项目开始之前，收集到一些想法与灵感，可以简化设计过程，并减少设计者在设计初期无从入手的迷茫感。在还未产出设计效果图的时候，通过情绪板可以提前获知客户对设计概念的态度，让所有参与者就设计方向达成一致，有助于避免因口头描述设计概念而导致的误解。

2. 主要流程

（1）抽象表达。

结合前期收集的资料、与用户的互动内容以及对设计意向的构思，总结出 3～5 个风格关键词，搜寻能视觉化表现这些关键词的图像。图像的内容可以是抽象的，感性的，给人以想象空间。情绪板的图片不一定和本研究设计主题直接相关，只要能引起情绪上的共鸣即可。通常，一张情绪板上会展示关于设计细节的不同启发，有的图片用于展示色调，有的用于展示肌理，有的用于展示图形风格，等等。

（2）拼贴图片。

筛选图像并按照一定的规则排列组合在一起，形成情绪板。常用做法是将图片打印后在白板上进行拼贴，并可以添加分类、说明等少量关键词。

（3）反馈验证。

与团队成员或用户分享情绪板，并留意他们观看时的反应，与其交流并获取反馈，了解彼此对于项目的认知是否达成一致。

3. 使用提示

情绪板不是为了美观，而是为了传递大于语言的视觉信息，因此不要在装饰上浪费过多时间。

设计简报

设计简报（图 3-8）是由设计团队与客户协商开发的有关设计项目的文档。该文档概述了项目的可交付成果及范围，包括设计的功能、美学意向、每个阶段的用时和预算等内容。

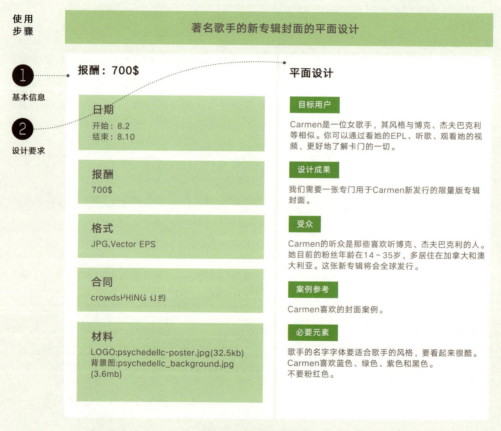

图 3-8　设计简报示意图

团队内部用于 CD 封面平面设计工作衔接的设计简报示意图。

1. 使用场景

设计简报是在完成部分研究之后、开始制作原型之前创建的文档，通过该文档将设计结果和可能实施的方法正式化。设计极简一方面用于与客户沟通，保持项目按照计划时间和预算发展，增进客户对项目的了解度和参与感，增强项目发展的推动力；另一方面为设计团队提供设计背景、基础素材、客户预期等详细信息，让团队内部达成共识，在大型项目中也能够辅助交接工作平稳完成。

2. 主要流程

设计简报有多种样式，具体取决于正在进行的项目类型以及设计委托方要求。以下是设计简报应具有的核心部分。

（1）客户公司简介。
设计简报应包含客户公司的简介和其主要业务的概述。这可确保团队的所有成员熟悉企业、品牌，以及可能影响项目方向或成功率的任何内部因素。

（2）项目概述。
提供尽可能详细的项目需求、目的描述，包括项目背景和相关项目介绍。

（3）设计目标。
设计目标分为两部分；一部分是客户对于设计的期望；另一部分是设计面向的用户群体的需求。如果设计团队作为乙方部门，需要两者都做出明确展示。

（4）设计内容。
设计要处理的内容包括风格倾向、备选素材、预期成果等，同时可以附上委托方满意的案例以及项目文件供参考。

（5）预算和时间表。
项目周期的详细计划，并安排负责人员。

3. 使用提示

设计简报常常以两种形式呈现：一种是简化内容版本的海报，张贴到设计项目工作室，以帮助设计团队内部明确项目目标；另一种是手册或可以链接的超文本，用于与设计委托方沟通。

价值主张画布

价值主张画布（图3-9）是从用户的需要向设计定位过渡的工具。它帮助设计者在规划产品或服务时找到与用户需求和期望相匹配的设计价值。

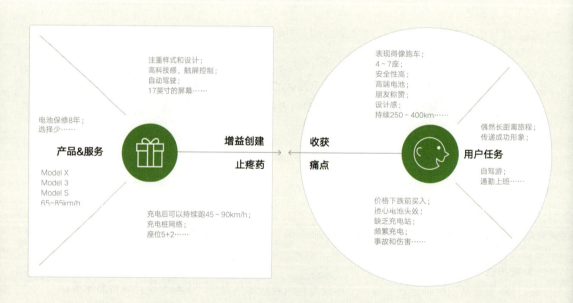

图 3-9　价值主张画布示意图

运用价值主张画布分析电动汽车用户需求和可能提供的解决方案。

1. 使用场景

价值主张画布来自《价值主张设计》一书，它帮助设计者在用户需求和产品应提供的价值之间建立联系，通过应答用户的潜在需求来确定新产品或服务的规划，确定设计方向。

2. 主要流程

价值主张画布由"用户资料"和"价值图"两部分构建而成。

（1）用户资料。
用户资料位于画布右侧，我们在使用该工具时，也首先从这一部分入手。在填写时需要设计团队以用户为中心，通过用户的视角分析其任务、收益和痛点。

任务（Jobs）：与议题相关的，用户在日常生活中需要执行的事项，或急于完成的任务。

收益（Gains）：用户的期望及需求，会使客户感到满意或可能增加用户价值的事物。

痛苦（Pains）：用户在完成任务过程中经历的负面体验和所面对的风险。

（2）价值图。
价值图位于画布左侧，填写时，需根据用户资料中所列出的内容进行推导。

收益创造者（Gain creators）：能够满足或提升用户"收益"栏目中所列需求的解决方法。
止痛药（Pain relievers）：能够减少用户痛苦、解决用户痛点的解决方法。

产品和服务（Products & Services）：提出一个设计，能够兼顾"收益创造者"和"止疼药"中提出的解决方法。

最后，要对价值图和用户资料中的内容进行契合度审查，——验证两个部分之间的需求和解决方案是否能够相对应。

3. 使用提示

在开展实际的设计项目中，契合度审查除了画布内部的验证，还需要向目标用户及项目委托方展示设计定位，请他们反馈设计价值是否与他们的需求相吻合。

第 4 章 创想:爆炸吧!点子

创想阶段围绕设计目标的圆心,提出尽可能多的创意。

现在,我们再次回归具象,以自身为载体,设想在具体的用户身上、在真实的情境中,设计可能被怎样使用。如表 4-1 所示,我们要尽量创造细节,为设计赋予血肉。

如果发现导出的方案已存于世,不要停滞,这是大部分方案的命运,出生就意味着牺牲。紧握住问题核心,换个角度,尝试新方法重新启动思考。

表 4-1 "创想"行动准则

请做	不要做
轻松、鼓励	严肃、批评
咖啡厅、餐厅、广场、走廊……	办公室、会议室
发挥群体智慧	坚持闭门造车
天马行空到脚踏实地	司空见惯到异想天开
这个点子还没有那么好,我们还可以创造	这个点子可以了,我们开始细化它吧
严格按照工具格式填写	抓住工具逻辑理念,变为自身思考方式与处世哲学

头脑风暴

头脑风暴（图 4-1）是利用群体思维进行创新的方法。该工具引导所有参与者打开想象空间，在思维的激情碰撞下产生新的观点。

图 4-1 头脑风暴

头脑风暴场景：几位参与活动的成员围绕要讨论的问题，写出若干点子并张贴在问题周围。

1. 使用场景

头脑风暴辅助思维发散，主要用于创想的初期阶段，当我们只有一个待讨论的问题，但没有任何结果或待选项时，可首先考虑该工具。它利用集体思维，鼓励团队成员之间畅所欲言，相互交流，相互激发，基于彼此的反应和反馈产出更多的潜在方案。

该工具适用于团队创造，一般以 6～12 人为宜。人数过少时不利于发现全面的创意；人数过多时不利于掌控会议，也将损失每个人发言的时间，影响整体氛围。当参与讨论的人员背景差异更大时，头脑风暴往往能带来更好的效果，得到更多角度、更多层次的创意。

2. 主要流程

（1）提出问题。
由主持人简要地介绍项目背景，说明本次设计活动的规则，给出要讨论的问题，并将该问题以一句话描述的方式展示在讨论桌的最中间位置。

（2）定时发散。
在宣布问题后，首先请参与活动的每位成员自己进行快速发散。此阶段可以给出规定的时间和需要得出的创意数量，一般来说时间较短，要求的数量较多，更能促进参与者思维的活跃度。例如，可以要求所有人 10min 内写出 10 个点子。该阶段并不强调每个点子都有非常深入的思考，而更注重在短时间内积累数量庞大的创意。

（3）表达创意。
停止计时后，依次请每位参与者介绍自己的 10 个点子，并将它们张贴在问题周围。如果遇到相似或相关的点子，则就近放置。在每个人介绍自己的点子时，切忌否定与质疑，鼓励每一位参与者尽情表达，并极力激发其他人加以补充，以相互启发的方式使这些未经思考的创意得以升级。

（4）合成创意。
在所有人充分表达自己的想法之后，合并相似的创意，并对合并后的内容进行初步筛选，选择出可识别性高、创新性强的想法。筛选时可以使用点投票、How-Now-Wow 矩阵等评估方法。

3. 使用提示

头脑风暴法的顺利开展非常依赖环境氛围，只有在轻松、让人愉悦的氛围中才能够更好地激发参与者的激情。基于此，活动的主持人要具有幽默感，并非常善于鼓励；活动开始前可以与参与者谈些有趣的话题，减少局促感；活动场地也尽量选择色彩明快、空间开阔的场所。

世界咖啡厅

世界咖啡厅（图 4-2）是通过人员轮换来获得更多创意的分组讨论方法。如果我们要开展参与者众多的设计创想活动，那么可以利用世界咖啡厅的方法组织人员，通过人员轮换，让参与者有秩序地分享想法、经验等。

1. 使用场景

世界咖啡厅适用于 12～200 人参与的大型创造性活动。可用于协作对话、分享知识，或为团体创造行动提供组织方式上的引导。该方法促进创想的方式，不是通过启发设计人员的思维、拓展思考角度，而是靠人员轮换，即以轮换小组内成员的方式，让参与者时

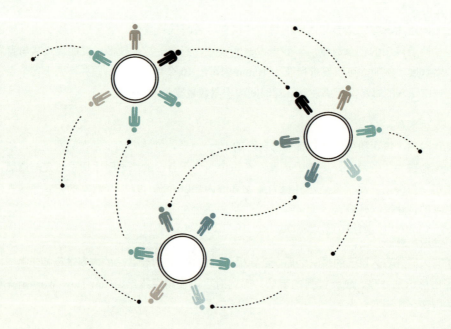

图 4-2　世界咖啡厅示意图

世界咖啡厅原理图，参与者短时间内在不同的小组轮换，充分分享和交流想法。

刻保持新鲜感，为每个参与者提供极大的表现机会，为议题贡献来自不同人员的见解。短时间内人员大量地流动并交流想法，可充分激发参与者的思考灵活度，碰撞思维火花。

但同时，因为每个小组的组员都是非固定的，该方法不适合用于对议题深入探讨的情景，例如创建解决方案。

2. 主要流程

世界咖啡厅是基于"七大设计原则"（the 7 Design Principles）提出的。这七个设计原则包括设立背景、创建舒适的空间、发现问题、鼓励每个成员参与、联结多样的观点、倾听不同见解、分享合作成果。

（1）设置场景。

创建一个像咖啡厅一样可以畅所欲言的环境。场地内放置多张"咖啡桌"，每张桌子上可以设置不同的问题主题，例如多个并列的关键词，或关于一个问题的多种角度；也可以设置同样的讨论问题。

请参与者每 4～6 人为一组就座。

在讨论开始前，由一名主持人介绍本次世界咖啡厅的背景、流程、规则等。

（2）分组和轮换。

每小组选择一位健谈的参与者作为"圆桌主持人"，也可以由设计团队人员直接担当。

讨论开始后，每小组就该咖啡桌设定的问题开展 20～30min 的渐进式讨论。每一轮讨论结束后，除了"圆桌主持人"外的其余成员全部穿插轮换到其他咖啡桌，形成新的小组。如果组数有限，则每次轮换部分人员，但务必保证每次小组内都有半数以上的新成员。"圆桌主持人"负责为新成员介绍上一轮讨论的主要想法、阶段性成果及问题，鼓励新成员将这些想法与他们在前一组讨论的内容联系起来。通常来说，我们会组织 3 轮讨论。

（3）公开发布。

多轮讨论后，由每个小组选派一名或多名代表与所有人分享讨论成果，帮助全体成员将所有讨论问题和产出联系起来。

3. 使用提示

世界咖啡厅的具体实施机制可以根据设计目的、研究条件等要求进行更改，只需要保留其核心思想：通过轮换人员，来获得更多创意。在讨论过程中也可以使用一些思维启发工具，来弥补因轮换人员带来的思维连续性损失，帮助参与者相对深入地思考。

六顶思考帽

六顶思考帽(图 4-3)的运行方式是设想这世界上有六顶神奇的帽子。当我们分别戴上这六顶帽子后,我们会拥有客观的、感性的、批判的、肯定的、创造性的和控制性的思维方式,帮助我们从不同的思维模式考虑设计方向。这就是六顶思考帽的特征,从多角度来启发、审视设计。

1. 使用场景

"六顶思考帽"旨在帮助设计者创想时排除片面的思维方式。它既可以用于个人有条理地展开设计,也可以辅助团队开展协同思考。当个人使用时,可以提示设计者每次从不同角度重新审视问题,从而拓展思维广度。当用于群体时,可以让每个成员分别扮演一个具有特定思考模式的人,补充团队某种思维特质的缺失;也可以让所有成员一同戴同色的帽子,共同依次体验不同的思维方法,减少因思维分歧所浪费的时间。

"六顶思考帽"是一种"平行思维"的创想工具。如表 4-2 所示,它用彩色帽子来隐喻不同的思维模式,通过佩戴特定帽子,比喻运用某种特殊类型的思维进行思考,以此提供

图 4-3 六顶思考帽示意图

针对工作餐问题,运用六种不同思维模式,发散思维寻找解决方案。

更加完整和全面的思维模型。

表 4-2 "六项思考帽"所代表的六种思维方式

思考帽	思维方式
白帽	代表中立和客观的思维。戴白帽的人需要关注事实本身，查看、分析和总结已知的数据、知识、信息等。
红帽	代表感性和直观的思维。戴红帽的人可以直观地表达自己的感受和情绪，包括喜欢、讨厌、恐惧、憎恶等。除直观的反应外，戴红帽的人也要思考其他人会在情绪上做出怎样的反应，并尝试理解拥有不同直观感受的人的想法
黑帽	代表批判和质疑的思维。戴黑帽的人关注的是困难和危险：对手关注的是什么？哪里可能会出现问题？它针对的是计划中的弱点，鼓励人们进行合乎逻辑的负面批判，并尽可能地消除、改变或预防可能的问题
黄帽	代表积极和肯定的思维。戴黄帽的人要从正面考虑问题，关注意义和价值，表达积极乐观的、具有建设性意见的观点
绿帽	代表具有创造性和想象力的思维。戴绿帽的人应尽情地打开思维，创造解决方案。绿帽具有创造性思考、求异思维等功能
蓝帽	代表对过程的控制和调节。戴蓝帽的人要对整个设计的过程进行把控，规划和管理整个思考过程，并得出结论。也可用于对团队内部设计流程的把控

2. 主要流程

如果设计者独自使用，则需要考虑用何种方式排列帽子的顺序，也就是组织思考的流程。通常来说，序列始终以蓝帽开头和结尾。

如果设计团队使用，需要团队确认共同思考的方式，是一同使用同色，还是始终异色。

当团队人数小于 6 人时，可以每个人都依次戴上相同颜色的"帽子"，并依从这项"帽子"对应的角度来参与讨论。当团队人数大于或等于 6 人时，可以让大家分别戴上不同的"帽子"，并按照阶段讨论重点，给某些颜色的帽子安排多人。在这种情况下，戴蓝色帽子的成员可以负责主持、调控会议流程；戴白色帽子的成员详细阐述现存的问题以及设计的机遇；戴绿色帽子的成员提出解决问题的可能性；而戴黄色、红色和黑色帽子的成员则分别从益处、情绪和辩证三个角度来分析这一方案。在该过程中，每位成员都应充分参与。讨论中也可以交换"帽子"，促使团队成员从不同的角度看问题，为每个"帽子"对应的角度提供尽可能多的内容。

3. 使用提示

六项思考帽工具除了能帮助团队更全面地思考外，也可以防止因议题讨论而引起的人际关系破裂。因为戴上"帽子"后，我们都清楚每个人在为了扮演好该角色而提出不同见解，而不是源于个人的原因，从而有效地防止了具有不同思维方式的人讨论问题时可能会发生的对抗。

思维导图

思维导图（图4-4）也叫心智图，是以一个中心关键词为起点，发散性组织词语的构造和分类工具。

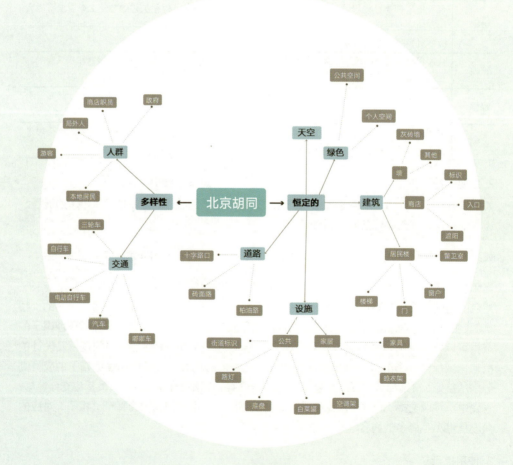

图4-4 思维导图

运用思维导图分析北京胡同的特征及其存在的问题。

1. 使用场景

思维导图工具常作为梳理思路、表达见解、启发创意的工具使用，它非常适合于帮助垂直思考。它的构成方式非常固定，以一个中心词语或短句为起始，由中心词发散出次中心，继而再以每个次中心为节点继续向下发散。通过运用词汇、线条、符号和图像来把一团杂乱枯燥的信息，变成有秩序的、容易记忆的、有高度组织性的图表。

思维导图在用于梳理思路时，可以将已有资料的重点内容提取出来，展示内容之间的层级关系；在用于启发创意时，可以将设计问题作为中心，在发散出更多创意的基础上，亦可以记录思维的发展过程，展现思维的关联性；在用于设计表达时，该工具图形化展示核心要素，清晰地展示和表现产品的功能框架、结构框架等。

思维导图在分析问题时，一次只关注一个问题，从一个中心出发，发散出尽可能多的关联内容。因为这种方式所排列的内容是按照层级次序的，具有较强的组织性，因此相对来说，使用者的创想自由会受到一些限制，不适用于散点式的发散。

2. 主要流程

（1）确定中心。
将要研究的设计问题写在白板的最中间位置，作为发散思维的起点。

（2）发散次中心。
由中心内容作为提示，列出与该内容紧密相关的 n 个最重要类别，用线条连接中心内容和次中心内容。次中心的几个类别应该互相独立，如果有某种内在关联性，则绘制在相靠近的地方。

（3）继续发散。
按照第（2）步的方法，再次以中心内容为核心，列出与次中心内容紧密相关的 n 个类别，并以这种方式依次向下发散，直至无法找到更深入的相关联内容为止。

在完成发散后，全面审视各个元素之间的关系，如有不合理之处，可以重新组织元素的排列关系，标注出重要的元素，等等。

3. 使用提示

有非常多的软件来帮助制作思维导图，比起手绘，更适合于需要反复思考、修改元素间关系的情境使用。

莲花图

莲花图（图 4-5）是限制版本的思维导图。在思维导图的基础上，要求次中心给出 8 个词汇，再由这 8 个词汇各自发展出 8 个"次次级"词汇。

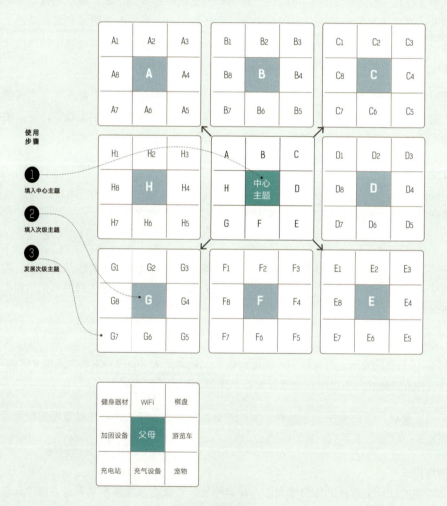

图 4-5　莲花图

莲花图的基本框架：使用时在最中间的正方形中心填入中心主题，并在四周填入次级主题 A、B、C、D、E、F、G、H 后，将 8 个次级主题展开进一步发散"次次级"。

1. 使用场景

因为莲花图的限制性和结构性，它将思维导图变为了填空题，因此也消减了某些思维导图适用的场景，通常有针对性地用于思维发散。莲花图帮助设计团队围绕主题，从一个中心思想或主题开始，以迭代方式向外扩展出 64 种方案。

在设计流程中，它适用于创想初期阶段，当想要产生多种创意，或是由一个创意进一步发散时，都可以选择该方法。

2. 主要流程

莲花图一共由 9 组九宫格组成。最中间的九宫格是核心区，外围的 8 个九宫格是发散区。

（1）填写核心区。
使用莲花图时，首先在核心区的最中心，写下本次思维发散的中心主题，并以此为起点，在中心周围的 8 个空格中（这 8 个空格分别以 A ~ H 这 8 个英文字母命名），填写与中心主题紧密相关的 8 个分类。

在填写时，可以通过提出以下问题来拆解中心主题：设计的目标具体是什么？设计的中心主题中有哪些常见的元素？如果我们把设计中心主题写成一本书，每个章节的标题对应的分别是什么？通过这些问题，我们可以更顺利地划分出中心主题的次级内容。

（2）填写发散区。
将核心区 A ~ H 这 8 个区域中的内容，分别抄写至发散区 8 组九宫格的中心位置。再以这 8 个词汇作为中心，分别发散出 8 个方案，由此共产生 64 个方案，填满即止。如果有更多创意而空格不够，可以初步筛选，替换掉空格中的内容。

这种从花心向花瓣，依次向外扩散的思维活动方式非常像花开的过程，因此该方法被称为"莲花图"。在莲花图中，"花心"是关键组件或主题，"花心"周围的"花瓣"则是围绕该组件或主题产生的创意或解决方案。

在填满莲花图所有空格后，可以使用点投票、2×2 矩阵、How-Now-Wow 矩阵等工具分析、筛选这些想法。

3. 使用提示

比起思维导图，莲花图非常适用于非设计专家团队进行思维发散工作，例如中小学生或其他领域人员。它使用起来目标性更强，除了中心主题外，只需要填写 80 个空即可，使用者会清楚地预判自己还需要想几个点子，什么时候可以停止。

快速约会

快速约会工具（图 4-6）的模式是模仿一种源于加拿大的相亲方式。在酒吧中，邀请 8 位女士分别坐在 8 张桌子前，每一位女士对面都坐着一位男士，他们在简短的单独交谈后，8 位男士起身坐到另外一张桌子前，与另一位女士开始短暂交谈。这样，在有限的时间内，每一位男士和每一位女士都可以完成一对一的私谈。

	主动性	足球	芭蕾	学校
开始	高等	SH自动安排拼车，中断通知父母	SH自动将课程添加到日历中，中断以突出显示与医生的冲突+重新安排	SH在线购买耗材，并提示您输入可选物品
	中等	SH发现拼车供应，中断通知父母	SH提示将课程添加到日历中，然后突出显示冲突并提示重新安排	SH自动将耗材添加到购物清单并提示计划购物
	低等	家长与朋友打电话时通知父母SH可以当司机	手动添加课程时，SH突出显示计划冲突	通过嵌入式相框不断发出环境提醒
常规	高等	SH打扰父母，告知护胫不在包装袋中	SH告诉父母"你必须"从芭蕾舞团接走你的女儿	SH通过配偶完成任务做午餐
	中等	当父母经过时，SH突出显示袋子，表示缺少护胫	SH告诉父母"你应该"从芭蕾舞团接你的女儿	SH将午餐任务添加到待办事项列表中
	低等	通过嵌入式相框不断发出环境提醒	SH要求父母从芭蕾舞团接女儿以对其他父母有利	通过嵌入式相框不断发出环境提醒
偏离		什么：最后一刻见面，父母不能开车去踢足球	什么：妈妈不在，爸爸需要提醒要带什么以及何时带	内容：父母需要携带饼干在2周内上学
	高等	SH为孩子安排新的寄宿家庭并通知父母	SH重新安排时间表并提供所需物品清单	SH自动将商品添加到购物清单，自动安排购物时间
	中等	SH请朋友帮忙并转发他们的答复	SH建议新时间表并建议所需项目清单	SH自动将商品添加到购物清单并提示安排时间
	低等	SH向朋友询问空房情况	通过嵌入式相框不断发出环境提醒	SH提示将商品添加到购物清单

图 4-6　快速约会示意图

斯科特介绍快速约会时给出的探索性案例，该案例设想了一个智能助手 SH，思考 SH 如何帮助一家人完成日常任务。

在真实的快速约会中,有两组变量,分别是男士和女士;而在快速约会的设计工具中,两组变量分别是产品或服务的使用场景,以及其智能程度。只要为每类变量提供少量的元素,就能够排列组合出大量的潜在设计。

1. 使用场景
快速约会工具是由卡耐基·梅隆大学的研究员斯科特·大卫杜夫(Scott Davidoff)及其同事提出的。该工具适用于在短时间内,基于特定的使用场景,给出大量的交互设计产品功能设想。

斯科特在设计该工具时,是针对交互设计的场景需求出发的,如果想将该工具用于其他类型的设计,需要对该工具进行变体应用。

2. 主要流程
斯科特发明的快速约会工具包括两个主要步骤——需求确认和用户扮演。在需求确认中,团队首先给予目标用户不同的纸质故事板,通过用户的反馈捕捉设计机遇和用户需求。接着团队引导用户进行角色扮演,在三个使用场景中,由用户演示如何结合交互设计产品完成特定的任务。其后,设计团队解析在用户完成任务的准备期、过程期及遇到问题时,他们是如何运用交互设计产品来纠正问题、完成议题任务的,并将整个过程记录在一个表格中。

但在日常设计中,使用快速约会工具前,我们往往已经在共情阶段就完成了需求确认和使用场景的研究工作。因此,可以直接通过表格的启发,设想不同情境下,用户如何使用交互设计产品来完成议题任务。

和莲花图有些类似,快速约会法也是通过填空的方式提示思考路径的。它将人机交互的阶段和场景分别设置为横纵两轴,使用者只需要用填空的方式思考,就可以覆盖较为全面的人机交互场景。

该工具将所有交互行为都分为开始、常规和偏离三种类别。开始阶段囊括在人与机器正式协同完成任务之前所做的准备工作,常规阶段指人机合作完成任务的过程,偏离是用来描述在任务过程中发生特殊事件导致结果不符合预期的情况。通过这三种情况的拆解,能够帮助工具使用者设想人机交互过程中的各种可能性。

与交互过程相对应,另一个轴向则是人在使用机器完成任务时所处的场景。该场景应该是交互行为发生的核心场景,比如一个办公系统的设计,通常会首先选择工位办公、居家办公、咖啡厅办公、交通工具办公等具体场景,以便于有重点地进行思维发散。在场

景数量的设定上，一般要大于三个，如果设计时间充足，可以适当地增加场景的数量，可能会推导出意料之外的使用情境。

在此基础上，斯科特根据人机交互设计特征，对每个交互阶段细分了机器智能程度，来增加结果的差异性。也就是说，我们原本设想在一个场景的一个阶段下，可能产生一种人机交互服务；那么，现在该服务有三种可能性，即低等智能的机器、中等智能的机器和高等智能的机器分别会怎样处理人的需求。

通过对人机交互阶段、交互场景和机器智能等级的三个层级设定，快速约会工具帮助设计者更轻松地增加创造的丰富性。

（1）设定场景。
我们将不同的任务场景设为表格的列，一般来说，会提出3种和设计议题最紧密相关的场景，我们以A-C命名。

（2）划定任务阶段。
表格的行代表任务完成的阶段，一般我们会将其划分为开始的、常规的、偏离的，分别表示任务的前期准备阶段、任务正常进行阶段和任务出错阶段，以数字1～3表示。那么在第一行第一列的交叉空格，也就是A1中，填入的内容即为在A场景下，我们如何通过一个交互产品，帮助用户为任务做准备工作。

（3）设定交互产品智能程度。
在上述基础上，我们可以将所有的交互产品智能程度进一步细分为高等智能（H）、中等智能（M）和低等智能（L）。也就是在填写A1时，出现了三种可能性：A1-H，我们如何通过一个高等智能的交互产品完成任务的准备工作；A1-M和A1-L分别为通过中等智能和低等智能的交互产品完成任务准备工作。

（4）填写所有可能性。
在设定好表格后，我们填充表内所有的空格，通过这种方法，我们就可以设想出27种交互产品的发展方向。

在此基础上，设计者也可以根据实际需求，设定场景的数量和交互产品的智能程度，以符合具体的应用情景。

3. 示例

斯科特在介绍快速约会工具时给出了一个探索性案例。该案例设想了一个智能助手 SH，案例的内容是思考 SH 如何帮助一家人完成日常任务。该案例选取了在 SH 的帮助下，父母接送儿子去踢足球，接送女儿跳芭蕾，以及为在校子女准备午餐的三种场景，并给出了所有交互可能性。

4. 使用提示

快速约会针对的使用情景比较狭窄，专用于设计交互产品或服务。另外该工具相对复杂，在使用时注意根据自身需求，重新设计表格架构，只要保留住两类变量交叉排列组合生成大量可能性设计的精髓即可，不必过度受制式的约束。

姻亲图

姻亲图（图 4-7）在积累了大量素材后使用，帮助我们按照素材之间的关联程度进行排列和分类。

1. 使用场景

姻亲图类似族谱，通过血缘关系的亲疏远近来分类、组织人与人之间的关系。早期被应用于商业领域，用于组织数据和框架。

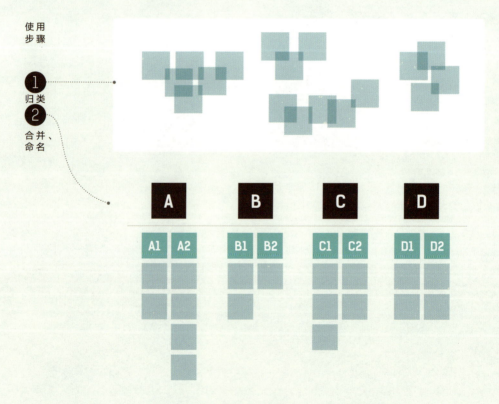

图 4-7　姻亲图

姻亲图使用过程示意图：先归类有关联的内容，再将内容合并、命名。

当您拥有大量混合、无序数据，如事实、人种学研究、头脑风暴的点子、用户意见、用户需求、见解和设计问题时，姻亲图能帮助我们按照亲和力关系聚类、捆绑和分组这些数据。

在设计领域，姻亲图适合整理在研究期间收集的数据，或在头脑风暴期间生成的创意。帮助设计者驯服复杂的数据和点子，识别数据中的关系，创建层次结构，从模糊的信息中快速捕捉到最核心的内容。

2. 主要流程

姻亲图被 d.School 称为"空间饱和与群组"（Space Saturate and Group），顾名思义，其核心过程是饱和性展示和对内容进行分组。

（1）饱和展示。
在便利贴上写下前期获得的所有素材，每张便利贴只写下一个内容，并将它们全部张贴在白板上，创建一个空间"饱和"的信息墙。

（2）亲和力分组。
按照每张便利贴上内容的关系亲疏，也就是内容间的亲和力，将它们分组。一般来说我们会将所有内容分为 3～10 个集群。刚开始集群的排列方式可以非常松散，在确定每个集群所包含的内容后，将它们排列成一竖列，完成分组。

（3）排序分组。
将重要的、内容多的分组列在白板左侧，依次向右排列。在排名时，要考虑到哪些价值观、动机是本设计的优先理念——是用户的优先级、公司的优先级、市场的优先级、利益相关者的优先级，还是设计要传达的价值观的优先级？在本设计项目中，哪些是我们最应该强调的？

（4）命名分组。
为每个分组命名。为分组命名可以帮助我们创建信息结构并发现主题核心。

最后，如有需要，可以用线条连接有关联的内容，或圈定重点内容。

3. 使用提示

形成姻亲图的过程其实是对设计议题从分析到合成，从解构到结构的过程。在该过程中，我们将独立的元素按照设计的定位、价值观重新建立联系，形成新的、更深刻的见解，也是在对设计的发展和解决方案进行内在规划和思考。

鱼骨图

鱼骨图（图 4-8）用来深入挖掘一个结果或问题的产生背后隐藏着哪些原因。

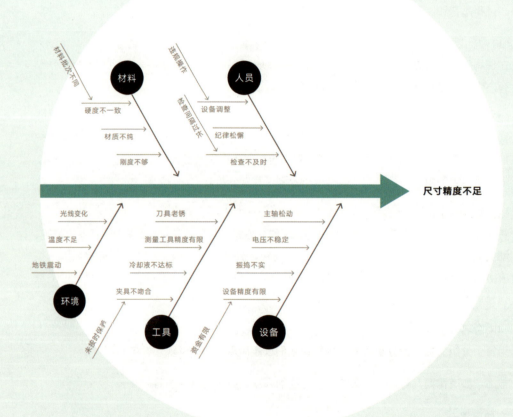

图 4-8　鱼骨图

运用鱼骨图分析生产零件尺寸精度不足的问题源于何处。

1. 使用场景

该工具是显示特定结果或问题的成因的图表。它提供了一种深入分析问题的系统性方法，常常用来处理较为复杂的问题，除了帮助挖掘问题的根本成因和关键性影响因素外，还可以揭示何处是整个流程的瓶颈。

2. 主要流程

（1）列明问题。

我们将待查明成因的结果或问题写在白板最右侧，并绘制一条带有箭头的直线，指向该问题。定义问题是构建鱼骨图中最重要的任务之一，在定义问题或描述结果时，应把内部的关键性因素表述完整。

（2）问题分类。

在该直线上，我们添加不少于4条线段，每条对应一类问题。我们常用的问题分类包括方法、技术、人力、材料、环境、文化、政治、法律等。这几个问题应是和我们的设计议题关联性较强的八个背景性方向。当要研究的问题越复杂，难以直接找到关键性影响因素时，越应该设置更多的问题分类。

（3）添加原因。

在每个问题分类下面，添加不少于3条问题成因，每条成因也用线段连接到上一级问题上。如果找到的问题成因依然可以向下剖析，给出更深层次的原因，则可以继续连接下去，直到想不出更深层影响因素为止。

（4）评级与调整影响因素。

对所有已得出的问题原因进行评级，并依据评级的严重程度，依次尝试改变该影响因素，再逆向推导出新的结果。其后，审查该结果是否合意，如果合意，那么我们就找到了解决该问题的方案。

3. 使用提示

鱼骨图是一种既扩展广度，又照顾深度的问题溯源工具。如果想有效地使用它，必须尽可能多地罗列所有可能出现问题的类别，来发掘边缘性影响因素。所以，相对来说，它也更耗费时间。

混搭设计

混搭设计（图 4-9）是一种思维练习，把两个看似不相关的事物特征杂糅在一起，形成新的点子。

这是一个通过大胆，甚至不合理的可能性来加速思考，探寻新的设计机会的方法。该方法强行将两个毫无关联的事物并列，来挣脱原有世界的关系图谱，形成具有新鲜感的结果。

1. 使用场景

混搭设计作为一种启迪思维的工具，常被运用于思维束缚、思考停滞之时。混搭设计的使用往往带有一定随机性，当想不出好点子时，便可以尝试用它来开拓思维，以提出更具创造力的见解。

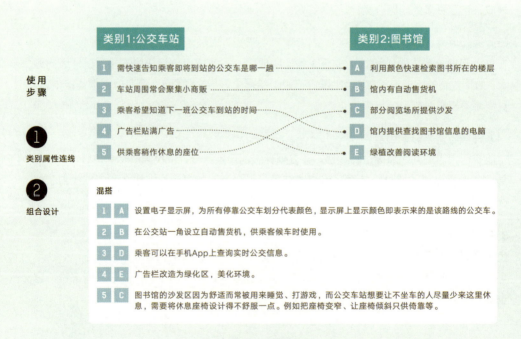

图 4-9 混搭设计

运用混搭设计方法将公交站和图书馆的属性进行混合、碰撞，提升公交站点服务体验。

通过将两个看似并无明确关联的事物联系在一起，混搭不同类别的元素，引入不同类别的事物，跳出设计项目本身的束缚，寻求两种事物间碰撞出的火花，来帮助刺激灵感、激发创造。

2. 主要流程

（1）分析设计项目的定量和变量。

设计项目的定量是不可改变的部分，例如这是一个用于自动驾驶的产品，那么自动驾驶这个场景就是定量。而变量是本设计可以发挥的空间，例如这个自动驾驶的产品可以是随车的，也可以是跟随用户的；可以是实体，也可以是虚拟的；等等。一般来说，我们会将变量设置成要被抽取的卡片。

（2）准备变量箱。

准备盛放变量词语的箱子，可以是一个，也可以是多个，分别写下 40 ～ 80 个词语，投入到每个箱子中。

通常来说，一个箱子里只装有一类词语，箱子的数量取决于本次创想的点子需要涵盖的要素。例如当想一次性确定设计的风格倾向、使用场景、机制规则、形态功能，那可以设置 4 个箱子。第一个箱子中放入形容词，如华丽、整洁等；第二个箱子放入地点，例如学校、公园、教堂等；第三个箱子放入游戏名字，例如老鹰捉小鸡、丢手绢、连连看、超级马里奥等；第四个箱子放入物品，如剪刀、花瓶、飞碟、汉堡等。一般来说变量箱越多，每次设想受限越少，思维发散过程的难度也就越大。

（3）抽取和联想。

设计小组分别从每个变量箱子中抽出一个卡片，结合定量，尽全力想出一个设计，可以有机结合几个关键词的特征；如果实在想不出有趣的点子，则将其中一个卡片放回，再抽取一个新的。在将多个词语结合时，可以思考它们直接混搭的可能性；也可以先拆解每个词语所包含的关键因素，再将这些因素混搭起来。

3. 使用提示

混搭设计联结和融合两种不同类别事物中的元素，强调类别的对立性和碰撞性，两类事物的区别度越高，越容易得出更具创新性的结果。

设计混搭对使用者的要求很低，无论是资深设计师还是完全不懂设计的小学生，都可以用这个方式得出新颖的结论。在熟练掌握这个方法背后的机制后，完全可以省略掉做混搭箱和抽取的过程。

快速创意生成器

快速创意生成器（图 4-10）类似于数学中的加、减、乘、除运算方法，通过提供 7 种针对思维的运算方式，帮助设计者加工已有的点子，使其呈现出新的可能性。

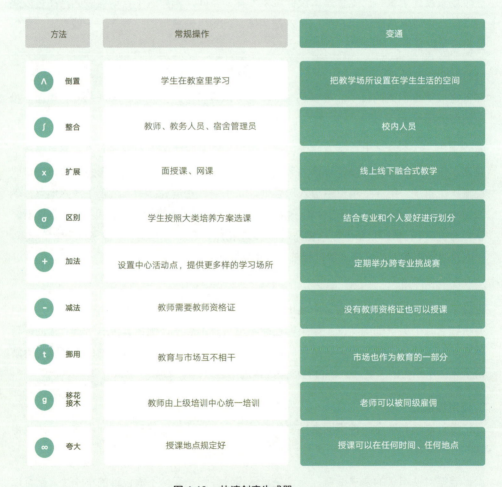

方法	常规操作	变通
∧ 倒置	学生在教室里学习	把教学场所设置在学生生活的空间
∫ 整合	教师、教务人员、宿舍管理员	校内人员
× 扩展	面授课、网课	线上线下融合式教学
σ 区别	学生按照大类培养方案选课	结合专业和个人爱好进行划分
+ 加法	设置中心活动点，提供更多样的学习场所	定期举办跨专业挑战赛
− 减法	教师需要教师资格证	没有教师资格证也可以授课
t 挪用	教育与市场互不相干	市场也作为教育的一部分
g 移花接木	教师由上级培训中心统一培训	老师可以被同级雇佣
∞ 夸大	授课地点规定好	授课可以在任何时间、任何地点

图 4-10　快速创意生成器

本科生教学方式快速创意生成器示意图，通过使用 7 种方法对常规操作进行变通。

1. 使用场景

在混搭设计中,当我们已经有了两个不同的名词,如何将它们组合起来?这时就可以使用快速创意生成器的工具对两个名词进行运算。当然,在日常设计中,我们可以运用这个方法对任何对象进行运算,不限数量,也不限对象的属性。

"快速创意生成器"的理念是"站在盒子外面思考"(thinking out of the box),对已有的素材进行整体性的外部处理;在问题比较熟悉、已有了一定的思考的情况下,在已知信息的基础上进一步拓展思维,围绕设计概念向外延伸创意。

2. 主要流程

快速创意生成器提供的九种思维运算方式,如表 4-3 所示。在使用时,根据每一个运算方式的提示,重新组织已有的点子,并清楚地列出每种运算后形成的新点子。

表 4-3 "快速创意生成器"的九种运算方式

运算方式	具体描述
倒置(Inversion)	反向、倒置常规操作
整合(Integration)	整合、融合各种可能性
扩展(Extension)	向外扩展可能性
区别(Differentiation)	在内部分割,并进行差异化处理
加法(Addition)	添加、引入外部因素
减法(Subtraction)	从内部减少元素
挪用(Translation)	挪用其他领域的操作
移花接木(Grafting)	将内部元素与外部元素混搭
夸大(Exaggeration)	极度夸张某些元素

在经过运算之后,再重新审视所有新生成的创意,评分排列并选出新的发展方向。

3. 使用提示

比起数学中的运算,思维运算更宽松、自由一些,只要能体现出该运算的核心特征即可,以倒置为例,可以是概念整体的倒置,也可以是这个概念中某个包含元素的倒置。不用过于拘泥运算方式的定义,而把它当成一种思维启示即可。

奔驰法

奔驰法（图 4-11）和快速创意生成器一样，也提供对思维的运算方式，只是部分运算法则上有所区别；并且，在法则基础上，给出了更细致的思考方向。

该方法由美国心理学家罗伯特·F. 艾伯尔（Robert F. Eberle）提出。SCAMPER 一词由 Substitute（代替）、Combine（组合）、Adapt（调试）、Modify（修改）、Put to another use（其他用途）、Eliminate（删除）、Reverse（反向）七个词组的首字母组合而成。

1. 使用场景
和快速创意生成器一样，适用于对已有创意的重新组织。

2. 主要流程
请依次回答列表中七种运算方式所包含的问题，如表 4-4 所示。这些问题可以应用于价值观、利益、服务、触点、产品属性、定价、市场等任何方面。

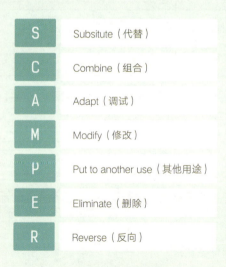

图 4-11　奔驰法示意图

奔驰法：由 Substitute（代替）、Combine（组合）、Adapt（调试）、Modify（修改）、Put to another use（其他用途）、Eliminate（删除）、Reverse（反向）七个部分组成。

表 4-4 "快速创意生成器"的七种运算方式

运算	解析	可思考方向
S（代替）	删除部分已有元素、事物或概念，将其替换为其他内容	可以替换掉哪些部分来改进产品 可以使用哪些其他产品 替换时是否有必须遵循的原则 是否可以在其他场景下使用该产品，甚至完全代替其他产品 如果改变对该产品的"态度"，会出现怎样的结果
C（组合）	向原有设计中加入两个以上其他元素，并考虑这种组合方式对设计带来的影响	如果将该产品和另外的产品结合起来，会发生什么 组合什么物品可以实现产品用途的最大化 如何整合人才和资源来创新该产品
A（调试）	把解决其他问题的方案调整运用于解决该问题上	如何调整该产品，以使其适用于其他用途 该产品还可以是怎样的 可以通过效仿哪些其他产品来改进该产品 该产品是否可以囊括其他产品 可以从哪些设计中获取灵感
M（修改）	考虑当前设计的属性，并尝试修改部分属性	属性包括：大小、形状、尺寸、纹理、颜色、状态、位置等 怎样改变产品的形状、外观，甚至带给人的感受 该产品还可以添加什么属性 想强调产品的哪种属性 加强产品的哪些元素可以增强产品的某种属性
P（其他用途）	与"A"相似，将现有的设计应用于不同于预设用法的其他用途	是否可以在其他情境下或其他行业中使用该产品 还有哪些人可以使用该产品 该产品在另外的环境中表现如何 是否能通过回收利用该产品产出的废品来制造新产品
E（删除）	任意删除现有设计的元素，简化核心功能	如何简化该产品 可以删除哪些功能或部件 如何使产品更小、更快、更轻，或是更有趣 如果删除了这部分元素，产品会怎样？是否会付出某些代价
R（反向）	倒置产品的设计目标或使用方式，它可以帮助您从不同的角度重新审视设计	如果改变现有过程，或对元素重新排序，会发生什么 如果去做与现在完全相反的事，会发生什么 您可以倒置哪些功能或部件 您是否可以重组该产品

反思得到的创意，选出可行的、有创新价值的点子，留用于后续设计中。

3. 使用提示

奔驰法与快速创意生成器相比更加缜密，给出了更全面的提示。它的好处是当我们完全不知道如何下手时，能够更具启发性；坏处是可能会局限思维的方向。

挑衅法

在发散思维时，我们往往会提出一些荒谬的、不现实的点子。挑衅法（图 4-12）就是通过特定的思维路径，让这些"空中楼阁"般的创意，转变为可落地的解决方案。

该方法给出了"提出挑衅——挖掘原理——解决问题"的三个步骤，让设计者在创想时，尽管大胆地给出荒谬的解决方案，再将解决方案背后所蕴藏的原理提取出来，注入可实现的设计方案中。

1. 使用场景

在大多数的设计方法中，设计者都要保持理性，在被条件围合的有限空间中探寻合理的解决方案。但是挑衅法不同，在使用它时，设计团队越是天马行空，给出不切实际的点子，越能够在分析后找到与众不同的思路。

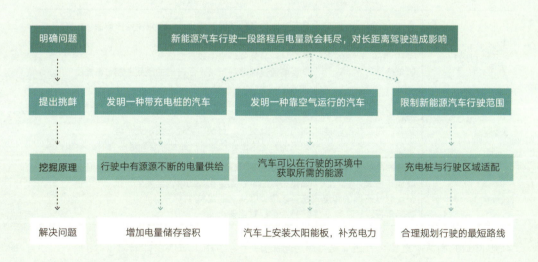

图 4-12　挑衅法

使用挑衅法分析新能源汽车电量易耗的框架图，明确问题后提出三种挑衅并深入挖掘背后的原理，以提出解决问题的方法。

从设计的阶段上看，挑衅法可以用于设计初期，在得到设计问题之后，立即开始"挑衅"；也可以在已经有了"不靠谱"点子的基础上开始分析。另外，每当设计小组陷入低迷情绪、讨论氛围陷入一潭死水时，都可以尝试该方法，气氛往往会变得轻松活跃，反过来会作用于思想的发散。

2. 主要流程

挑衅法整体可以分为两部分。在前部分中我们要处于"癫狂"状态，提出离奇的、让人吃惊的，甚至捧腹大笑的解决方法；在后部分要处于"冷静"状态，运用理性的分析抽丝剥茧，推导"挑衅"背后的原理，将原理注入可落地的设计物件中。

在应用挑衅法时有两种起始点：一种是从问题出发；另一种是从已有的方案出发。如果是后者，可以绕过第（1）、（2）步，直接从第（3）步开始。

（1）明确问题。
将要解决的设计问题描述在白板最上方，以保证后续提出的方案在夸张的基础上，也不会偏离核心问题。

（2）提出挑衅。
大胆给出创意，越是看起来无厘头的方案，越能够启发新颖的解决方式。我们将这些"不受束缚"的点子，看作是对设计议题、对平庸的解决方案的"挑衅"。在这一阶段尽可能多地积累"挑衅"。

（3）挖掘原理。
反思这些"挑衅"，挖掘其可行的深层原因。一般来说，可以从以下几个角度展开思考："挑衅"会带来怎样的结果；"挑衅"有什么好处；什么情景下"挑衅"可能变得合理；"挑衅"奏效的根本原理是什么；"挑衅"是如何运作的；如果问题发生变化又会出现怎样的结果；等等。

（4）解决问题。
提取出使"挑衅"可行的原理后，基于该原理探寻现实的、合理地解决问题的办法。也就是寻求一种可以实现的手段，融合该核心原理，推导出落地方案。

3. 使用提示

运用挑衅法的诀窍就是不要压抑自己，也不要压抑他人，互相鼓励，释放儿童时代天马行空的想象力。在该过程中，也可以借助一些有趣的小道具帮助烘托氛围，互相喝彩，例如拍手器、哨子等，让氛围"燥起来"。

SWOT 模型

SWOT 分析模型（图 4-13）提示设计者从四个维度对产品和服务进行市场化思考。这四个维度分别是 Strengths（优势）、Weaknesses（劣势）、Opportunities（机会）和 Threats（威胁）。

1. 使用场景

SWOT 模型是一个设计战略工具，能整体性地帮助设计者建立项目战略计划，扬长避短，捕获成功机会，将风险降到最低。

2. 主要流程

SWOT 模型是一个内外兼顾的分析工具。优势和劣势分析用于内部因素，从确定的议题领域中找到相关竞品，并横向比较自身与竞品之间的各项指标。机会和威胁分析用于外部因素，帮助寻求机会以及发现潜在威胁。

（1）优势。

你的设计在哪方面具有优势，使你区别于你的竞争对手，强于竞争对手？

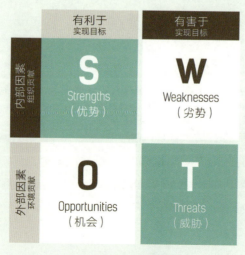

图 4-13　SWOT 模型

SWOT 的组成框架，对优势、劣势、机会和威胁四个维度展开思考，分析内、外部因素以及实现目标的动力和阻力。

有什么是你比别人做得更好的？什么价值观驱动你的设计？有什么独特的或低成本的资源是只有你可以利用的？再换个角度，思考你的竞争对手可能会把什么视为你的优势？什么因素让你能比他们提前占领市场？

请记住：只有明显的优势才是优势。例如，如果你的竞争对手也能提供高品质的产品，那么这时"高品质"不是你的优势，它只是必备的。

（2）劣势。
在设计的特征中，落后于竞品的、需要改进的地方。

像优势一样，可以从主观视角和对手的客观视角，来开展分析。有哪些是自己忽略、而对手会注意到的弱点？你的对手是如何比你做得更好的？他们为什么做得更好？你缺少什么？

（3）机会。
机会是一些尚未被占有的优势空隙，可以促使积极的事情发生，但尚需要争取。机会来自对外部可能性的预测。这些优势空隙不需要大到改变游戏规则，即使很小也可以增加设计的竞争力。

你知道哪些趋势在变化中会对设计产生影响？与议题领域相关的政策、社会模式、人口结构、生活方式等因素会对设计有利吗？

（4）威胁。
威胁包括任何可能从外部对设计产生负面影响的因素。例如供应链问题、市场需求的变化、环境变化等。在你成为受害者之前，预测威胁并采取行动至关重要。

你的设计是否非常容易受到外部因素影响？将设计推向市场所面临的障碍有哪些？你的竞争对手在做什么？是否将对你产生影响？

在完成初步填写后，寻找四个维度之间的潜在联系。例如，是否可以利用一些优势来拓展机会？通过消除一些缺点，能获得更多的机会吗？

最后，重新审视设计，删减和优化它，把时间和金钱花在最重要的功能上。

3. 使用提示
常与 SWOT 搭配使用的分析工具还有 USP 分析和核心竞争力分析。这些工具能帮助团队对设计的商业情况有更全面的了解。

商业模式画布

商业模式画布（图4-14）是艾利克斯·奥斯特沃德（Alex Osterwalder）在《商业模式新生代》（*Business Model Generation*）一书中提出的。该画布描述了企业如何创造价值、传递价值和获取价值的基本原理。

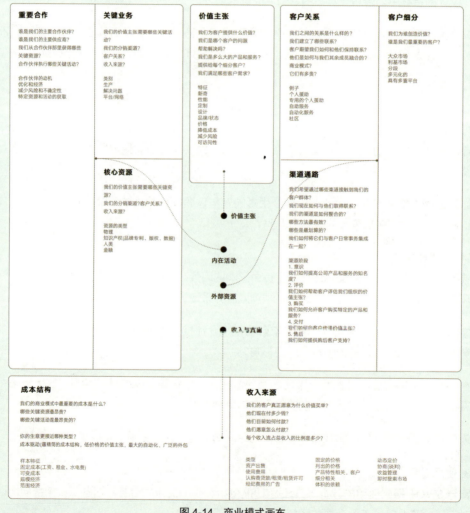

图4-14　商业模式画布

商业模式画布的框架图，展示了商业模式画布的9个主要模块及每个模块所提示的商业思考角度。

在设计中，商业模式画布帮助设计团队规划产品或服务的商业模式，帮助设计团队思考：我们如何通过该设计盈利？

1. 使用场景

商业模式画布提供商业模式框架，帮助设计者梳理设计项目的商业影响因素，通过对供应内容、内在活动、外部资源、收入与支出等内容的整理，促成设计与管理和战略的结构性对话。

商业模式画布用表单模型代替了详尽的业务计划，使得设计师也能够轻松地运用它提供的思考角度，来寻找市场切入点，明确项目价值，发现核心竞争优势，定义盈利模式，确定接触用户的渠道。最终形成战略目标和行动计划，降低甚至规避潜在的市场风险。

2. 主要流程

商业模式画布共分为 9 个模块，每个模块都提示了某个特定的商业思考角度。在使用时，我们按照其标注的顺序，依次从客户设计的价值、设计的内在活动和外部资源、设计可能产生的收入和支出四个角度，展开对设计盈利方式的探讨。

（1）关键伙伴。

在设计时，我们一直讨论的对象是用户，即真正使用产品和服务的人。但是客户与用户有所不同，客户不仅包括设计项目的实际使用者，也涵盖设计的购买者和为项目提供资金支持的投资者等。同时，我们也要将他们之间是怎样互相产生影响的这一要素纳入思考。

在此单元内，我们要对目标客户进行细分，不同的客户群体会对应不同的商业模式元素和策略。因此，应为每一类客户制定一份精益画布。

（2）价值主张。

请列出项目的核心竞争力以及吸引客户的关键点，你的设计独特的价值是什么？

这里的核心竞争力指和竞争对手区分、具有更高端价值的地方。用一句简明扼要但引人注目的话阐述，说明为什么你的产品与竞品不同，为什么客户会愿意关注你？

（3）销售渠道。

从你的价值主张到客户，我们需要一些途径来连接两者。客户通过什么方式能感知到产品的价值？

渠道通路包括我们获取客户的方式、途径，产品售卖的渠道，传递价值的方法等。在具体思考时，可以从客户意识、评价、购买、交付和售后五个阶段来展开全面思考。

（4）客户关系。
我们希望通过产品与客户建立怎样的关系？我们如何维系这种关系？

客户关系由客户获取方式、客户维系方式、追加销售方式共同驱动。不同的驱动方式会形成不同的"产品—客户"关系类型。在设计时，我们要提前预想设计与客户细分群体间建立的关系类型，是服务型、自助型、社区型，还是共同成长型，等等。该关系类型也应该与设计定位、品牌策略相符合。

（5）收益源。
你的设计靠什么赚钱？

该模块用来规划设计项目的盈利模式以及相关产品定价机制等内容。什么样的设计是用户乐于付费的？通过什么方式付费？除了客户直接付费外，还有没有其他的盈利方式？该方式是否与设计调性一致？

（6）关键资源。
为了使设计能够盈利，我们需要调用哪些资源？如果想让我们设计的商业模式有效运作，我们又需要具备哪些资源？

在分析时，我们可以考虑设计项目在实体资产、知识资产、人力资源、金融资产方面需要具有的资源和我们可能拥有的优势资源。

（7）关键活动。
我们的设计项目能提供哪些最重要的服务或功能，使得客户会选择我们，是其他产品或服务无法替代的？

这一项是在前期设计中我们思考得最多的部分，即设计的独特性。它也是维系用户并获取收入的基础。在商业模式画布中，除了从设计的角度出发，我们也要从商业的角度审视，在客户付出同等甚至更少支出的情况下，有没有其他替代性解法可能成为我们的竞争对手。

（8）客户群。

如果想让设计项目运转，我们需要哪些供应商和合作伙伴，同时，这些供应商和合作伙伴也能在此同盟关系中获益？

我们可以从下面四个层面来开展对重要伙伴的思考，尽可能建立更广泛的共益关系：非竞争者之间的战略联盟、竞争者之间的战略合作、为新业务而构建的合资关系，购买方—供应商关系。

（9）成本结构。

我们在该商业模式运作中，必不可少的开支有哪些？

列出设计项目的所有成本和开销，其中包括获取客户的成本、人力成本、运营成本等。其后，对收入和成本进行分析，考虑哪些核心资源和关键业务花费最多，如何达到收支平衡甚至盈利。

在模块化思考之后，我们可以通过整体宏观审视来整合各个模块间的关系，重新思考是否能够将不利因素转化为有利因素，来获取更多利润。

3. 使用提示

设计是向善的，在进行设计思考时，我们常常会考量用户和利益相关者如何能够通过设计来获得更好的体验，享受更美好的生活。但在商业思考时，往往要将视角从向善转为向利益最大化，如何联结更广泛的群体，占领更多渠道、客户、资源。

精益画布

精益画布（图 4-15）是由阿什·莫瑞亚（Ash Maurya）创建的精益开发商业计划模板。它改编自商业模式画布，按照精益创业的需求对画布进行了优化，使其有针对性地适用于需要低成本、快速高效完成开发的产品或服务。

1. 使用场景

和商业画布相似，精益画布也是用来对设计的商业路径进行思考和规划的工具。但是两者不同之处在于：精益画布受众更狭窄，专门用于"精益开发"（Lean Startup）场景。精

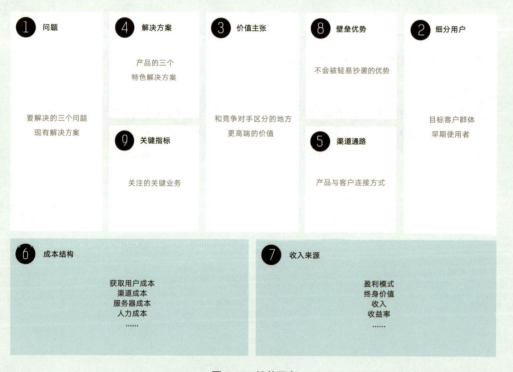

图 4-15 精益画布

图 4-15 展示了精益画布的模块和每个模块所分析的具体内容。

益开发是一种要求团队快速做实验、快速做调整、使成本最小化、速度最大化的开发方式。这种开发方式鼓励团队将产品或服务的"最小可行性方案"（Minimum Viable Product）快速推入市场：以最快、最简明的方式建立一个可用的产品原型，由原型表达产品或服务的最终效果，让用户先使用核心功能，然后通过迭代来完善细节。通过该方式，我们可以用这个最小可行性方案来验证商业假设的可行性。

2. 主要流程

精益画布是在商业模式画布的基础上升级而来的，保留了商业模式画布的客户细分、价值主张、渠道通路、成本结构和收入来源模块；将重要伙伴变为问题，关键业务变为解决方案，核心资源变为关键指标，客户关系变为壁垒优势。这里将主要介绍与商业模式画布不同的模块。

（1）问题。

确定目标客户群的需求及痛点，阐述他们最想要解决的 1 ~ 3 个问题。我们也可以换个角度来思考，所谓的问题，其实就是用户需要完成的任务。

同时，在该栏目下方，针对每一个问题描述出目前现有的解决方案，并找到现有方案没有解决该问题的原因。想想产品或服务的早期接纳者在你的设计没出现之前是如何解决这些问题的。

（2）解决方案。

针对问题提出具体的方案以后，细化涉及的功能等内容。一般来说，我们会提出 3 个区别于竞品的特色解决方案。

（3）壁垒优势。

该项目是与竞争对手相比所具有的优势。该优势一般指外部因素，有哪些是不会被轻易抄袭、无法被轻易复制或抢夺的竞争资源。

（4）关键指标。

通过哪些指标，我们能够判断产品和服务，甚至整个项目运行良好。关键指标是能够评价业务的关键数据，通过量化指标的方式掌握创业各阶段的发展情况，设置每个阶段的指标，并根据指标的变化为产品和运营作指导。

3. 使用提示

在填写时请谨记：自己为产品或服务设定精益开发商业模式是为了快速投入市场、抢占先机，一些不利于该目的的内容可以在填写后首先剔除掉。

PEST 模型

PEST 模型（图 4-16）包含政治（Politics）、经济（Economic）、社会（Society）、技术（Technology）四个要素，是一种基于宏观因素分析设计外部环境的方法。

1. 使用场景

在整个设计流程中，PEST 模型可以使用在非常多的环节：在共情阶段，可以作为背景研究的四个方向；在创想阶段，可以作为提示，让设计者思考四个宏观方向对于设计的影响和支持；在测试阶段，可以重新审视该设计是否在此四个层面起到了预设作用，是否导向更好的未来。在任何需要于宏观环境下考量设计的场景中，我们都可以使用该模型。

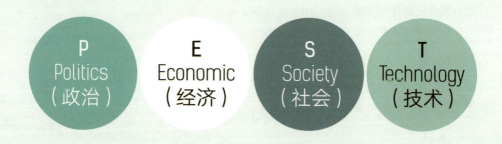

图 4-16　PEST 模型

PEST 模型的组成图，使用时依照 P（政治）、E（经济）、S（社会）、T（技术）四个角度分析设计外部环境。

2. 工具内容

政治环境：指设计所处环境的政治制度、体制、方针政策、法律法规等方面内容。

经济环境：指国内外经济条件、宏观经济政策、经济发展水平等多种因素。

社会环境：主要指设计所在社会的民族特征、文化传统、价值观念、宗教信仰、教育水平以及风俗习惯等因素。

技术环境：指技术水平、技术政策、新产品开发能力以及技术发展的前景等。

3. 使用提示

有非常多与 PEST 相似的模型可以参考使用，根据与设计议题的关联程度，选择其一即可。

STEEP：社会（Social）、技术（Technological）、经济（Economic）、生态（Ecological）、政治（Political）。

PESTLE：政治（Political）、经济（Economic）、社会（Sociological）、技术（Technological）、法律（Legal）、环境（Environmental）。

TEEPSE：技术（Technological）、经济（Economic）、环境（Environmental）、政治（Political）、社会（Social）、伦理（Ethical）。

4. 示例

史蒂文·桑特（Steven Santer）曾用 PESTLE 模型分析过阿吉·海恩斯（Agi Haines）的思辨设计作品《变形》(*Transfigurations*)。他从六个宏观视角，分析如果通过手术来改造人体结构是可以实现的，那么这些宏观层面需要提供怎样的支持。其后，再对这些"支持"加以反思，它们所呈现的宏观环境，是不是真正人性化的、为人类的美好发展而存在的环境。

点投票

点投票（图4-17）是评定创意优先级的工具，适用于多人多选项、民主票选结果的场合。因为常常用圆形贴纸作为选票，所以被称为了点投票。

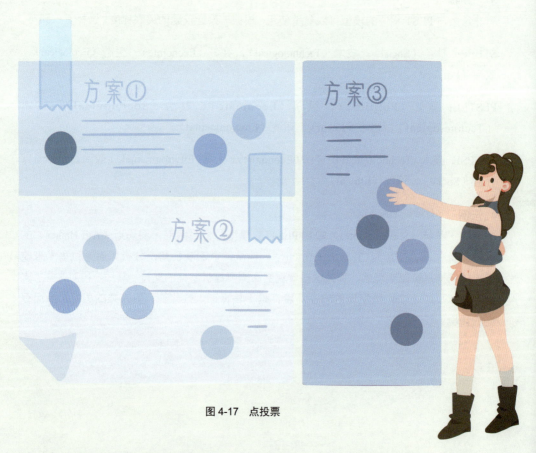

图4-17 点投票

将创意平铺张贴出来，使用圆形贴纸作为选票投票，选出得票高的创意。

1. 使用场景

当得到了足够多的创意之后，需要将这些想法进行评定、筛选，以确定要深入发展的对象。这时，可使用点投票的评估方法，将不同的想法并置在一起，进行比较和排名，抉择出获得高票的创意。点投票的方法极为简单，对使用者也没有任何限制，具有广泛的适用性。

2. 主要流程

（1）平铺选项。
在开始投票前，将参与票选的所有创意分别写在便利贴上，并张贴出来。

（2）确定标准。
在小组内讨论投票的标准是什么，一般来说可以参照在定义阶段制定的设计目标。将这些评估标准一一列出，方便投票时参照。

（3）分发选票。
给所有成员每人分发固定数量的选票。一般来说常用票数是 3 张，贴在喜欢的创意便利贴上。

在投票方式的设定中，可以做一些规则上的变化，例如选票可以使用不同的颜色，以便参与者选出他们最喜欢的想法和最不喜欢的想法等。

（4）投票。
投票时，可以 3 张选票投给同一个创意，也可以分开投，取决于投票人的专业程度。如果都非常专业，则实行前者；如果部分不专业，想分散每个人的权重，就实行后者。在公开投票中，选择某个创意时，每个人都可以表达选择的原因，并为自己的选择极力拉票。在此期间鼓励组内争论，因为这个过程也是重新审视已有创意的过程。

（5）整理票数并讨论。
按照得票高低重新排列创意。如果在规则设计上运用了两种颜色分别代表肯定和否定，则统计时用肯定的票数减去否定的票数。

讨论得票最高的部分创意，并带到后续深入设计中。同时，也重新审视未经批准的创意，确保没有将重要内容遗漏。

3. 使用提示

为了保证投票结果的专业性，当团队内人员关系不是平等的，个别人没有设计方面的经验却具有影响力时，可以将投票过程中的拉票环节去掉，变为匿名投票，以减少人际关系干扰。

百元测试

百元测试（图 4-18）是通过轻松的假设手段，直接且快速地做倾向性排序的工具。如果你只有 100 美元来买零件组装一个产品，你会如何分配这 100 美元？

项目	金额/美元	原因
触屏	21	作为人机交互界面
警报	7.5	遇到紧急情况提示使用者
接口	55	接收外部信息
头盔	8.5	头戴式可随时携带、使用
摄像头	4.25	记录使用过程
外壳	0.75	作为基础框架
喇叭	3	建立多维互动

图 4-18　百元测试

关于购买零件组装未来产品的百元测试图，首先将购买的项目类别列出，规划每项所要使用的金额，金额总和为 100 美元，并列出选择此类产品的原因。

1. 使用场景

百元测试可以帮助团队为正在进行的决策确定优先级，模拟人们在资源有限的前提下的真实偏好。同时，也可以通过"假意稀缺"（false scarcity）的方式，达到整合群体需求的目的。我们可以把百元测试视为变体的点投票，两者均可以用于对已有的想法做倾向性选择，只是相比点投票，百元测试可以对选票进行内部拆分，更加灵活。

2. 主要流程

（1）平铺开销选项。

设计小组将所有需要开销的项目依次排列好，复印多份分发给每一位成员。

（2）分配资金。

假设我们每个人都有 100 美元来支持这些开销，请各自拟定分配方案后，在小组内阐明分配原因。分配时我们要考虑到，这种分配方式不但要支持该产品的功能实现，而且可以靠实现的功能获利。

（3）核算投资。

将每个人的分配表格回收，统一计算每个项目在所有人手中获得的投资总额，并降序排列。

（4）反思投资。

得到投资排序后，对于没有人投资的选项可以剔除掉；对于投资集中的选项可以考虑增加更多资源投入，或围绕该选项展开更深入的设计。如果排序看起来与之前的预测并不匹配，那么小组需要共同回溯资金是如何分配的，哪些表面看起来不符合核心功能的选项得到了更多赞助，其后是否存在隐藏的可能发展方向。

如果核算后发现投资被均匀地分配给各个选项，那么就再花 100 美元，但此时只能使用一张 50 美元和 2 张 25 美元。

3. 使用提示

在这个工具中，100 美元只是一个虚构的有限资源方式。在一些特殊的场景下，如果不适合用金钱衡量，也可加以演绎，用其他规则来做约束。例如当我们处于共情阶段，想要验证在研究对象的生活中什么物品对其最重要，那么可以假设一个类似的资源有限的场景：如果你只能带 3 件物品登上末世的"诺亚方舟"，那你会带什么？

2×2 矩阵

2×2 矩阵（图 4-19）象限图能让使用者更直观地感受到对事物的倾向。有的时候，我们会想要从两个不同的角度去评判同一类事物，看它们在这两个角度中分别表现出怎样的倾向性。这时，我们可以将这些事物放在一个 2×2 的矩阵中，以每个事物所处的位置信息，直观地传达其倾向性的强弱。

1. 使用场景

当我们想同时俯瞰多个事物在两个不同评判角度下的模糊分级时，就可以使用 2×2 矩阵。它能帮助设计者跳出项目原本的层级，在更高的逻辑层面上审视所分析的对象，并借助

图 4-19　2×2 矩阵象限图

图 4-19 分析了在不同等级的私密性和通用性区间人们是如何提高安防、保护自身的。

图形归类法，同步展示多个事物的分析结果。2×2 矩阵常用来一次性评价多个事物，例如进行竞品分析；或用于查缺补漏，例如帮助寻找蓝海领域。

2. 主要流程

（1）确定横纵坐标。
这是 2×2 矩阵法最重要的一环，选定恰当的两个角度，作为横轴和纵轴。

一般来说轴的两端代表着一个角度的两极。例如，以公开程度为轴，则一端是私密，一端是公开；以趣味性为轴，则一端是有趣，一端是严肃；以移动性为轴，则一端是固定，一端是移动；等等。

这两个轴的选定，是与设计目标密不可分的。在对产品的设想中，它最重要的两类品质或特征，可以用来作为轴。

（2）放置内容。
按照象限两端词语的指示，分析每个元素的坐标位置。一般来说，这些元素是我们意图放在一起比较的一类事物，例如设计项目的竞品，或者设计前期得出的所有点子，等等。

（3）分析解读。
通常有两种分析方法，一是看极端位置，一是看空缺位置。

极端位置指 4 个象限的最外端，处于该位置的元素指示了最具特征性的选项，可以根据研究目的，选择其中的一个作为待深入研究的选项。

空缺位置指示了到目前为止尚未被发现的可能性，可以进一步讨论：如果有一个设计处于该位置，那么会是什么样？

（4）反思。
完成矩阵后可对以下问题重新反思：是否有非常重要且显而易见的因素没有列举在矩阵中？四个象限的布置是否合理？矩阵是否提供了新的角度？如果对以上问题存疑，则有必要重新设置矩阵寻找改进的可能。

3. 使用提示

2×2 矩阵法有一种变体，不是用象限的方式，而是用表格来划分区域。此二者的区别在于设置象限时，轴线两段的词语是否形成反义。在形成反义时，具体的位置信息才能产生丰富的含义，此时用象限，能对元素进行更细致的分级；而在 2×2 表格中，横向或纵向给出的两个关键词则更加自由，可以对立，也可以并列。

How-Now-Wow 矩阵

How-Now-Wow 矩阵（图 4-20）是 2×2 矩阵的常见应用之一。它固定了象限的横轴代表着创新性的强弱，纵轴代表着可实现性的强弱，从而帮助团队便捷地选出既创新又可以实现的创意。

图 4-20　How-Now-Wow 矩阵

以 How-Now-Wow 矩阵分析了校园出行问题可能的解决方案中，哪些更加创新并易于实现。

1. 使用场景

How-Now-Wow 矩阵归纳创意，将它们按照实现难度和创新性排列，归类至对应的"盒子"中，适用通过对比择优的情境。

2. 主要流程

按照 2×2 矩阵的格式，我们将横轴定义为创新性，左端代表创新性弱、平庸，右端代表创新性强、独特；将纵轴定义为可实现性，上段代表难以实现、困难，下端代表容易实现、轻松。那么整个图形就被分割成 4 个象限，左上象限内放置既困难又平庸的元素，是最先被摒弃的选项；左下象限内的元素虽然没有创新性但易于实现，这个区域被称为 Now 区域，意味"现实"；右上象限内的元素非常新颖但实现起来困难，被称为 How 区域，向设计者提问"如何实现"；右下角象限内的元素既与众不同又可以实现，被称为 Wow 区域，意味欢呼"这就是我们想要的"。

在 Now 象限中的创意通常已经能找到类似想法，可以去掉；在 How 象限中的创意尚不可行，但可以作为未来目标保留下来；而在 Wow 象限中的创意就是我们要保留并进一步发展的点子。

在使用 How-Now-Wow 矩阵时，有两种筛选方法：一是像 2×2 矩阵一样，将写有创意的便利贴直接贴到矩阵中，最后选择处于右下角象限的创意；二是点投票法，给每个成员 9 个彩色圆点贴纸，3 个黄色代表 How，3 个蓝色代表 Now，3 个绿色代表 Wow，用贴纸进行投票，最后选出获得绿色票数最高的创意。两者的区别在于前者适合边讨论边筛选，后者更近似匿名投票，每个人的选择权重更加平等。

第 5 章　原型：粗糙，但鲜活的初代

将解决方案以某种介质表现出来，直观表达设计理念、价值、功能等内容，用于校准设计发展方向，与利益相关方达成共识。

原型是设计的表达阶段，如表 5-1 所示，在这个时期，设计将逐步丰满，一步一步走向现实。起初，设计空间中漂浮着多个发育不全的内核，有的只有设计理念，有的只有设计功能，有的只有未来场景，它们是变化多端的；经过筛选后，内核们逐渐成长，有了肉眼可见的轮廓，也变得稳重，逐渐丧失自由变化的能力；最后，它完成自我成长，与更广泛的外部世界建立联系，牵一发而动全身，成为一个精致但笨拙的商品。处于不同阶段的原型，肩负着不一样的使命，不要急着让它一夜长成，初期的遗憾切莫留到交付之时。

表 5-1　"原型"行动准则

请做	不要做
尽快	尽善
表现	实现
有哪些方法可以替代性展示设计	如何制作真实的设计
每次只表现一个核心	一次性面面俱到表达全部重要内容
反复迭代	满足不前
用来牺牲，为了沟通	作为成品，为了交付

快速原型

快速原型（图 5-1）通过快速呈现的方式，将可视化的图片或立体模型等介质直观展示出设计。

1. 使用场景

在真正将设计投入开发前，用快速原型方法帮助团队展开多角度、多层级的尝试。通过

图 5-1　快速原型

产品设计完成后批量生产前，制出样品，快速获取反馈信息，并对可行性做出评估、论证。

视觉而非文字促进讨论，确保每个利益相关方对设计达成共同理解。运用快速迭代在早期产生反馈，交付最具可操作性的用户洞察的建模，从而提高效率，减少真正开发过程中的反复。

2. 主要类别

快速原型是一个包含很多具体方法的总类，只要能尽快表达设计意图，都可以归纳进来。在选择具体的快速原型工具时，要根据设计的阶段，具体展示需求和在该节点的优先事项。

我们希望让用户在多大程度上相信这个设计已经真实存在了？如果程度很低，我们想获得的只是对设计价值、理念、框架、核心功能上的反馈，则选择低保真原型即可；如果要获得对于介质、提供的信息、交互可行性等方面的反馈，使用中等保真原型；而高保真原型用来展示设计的具体细节，一般来说其完整性接近于真实面市的产品。

（1）低保真模型。
在一开始，当我们不知道一个想法是否有效的时候，不要专注于设计细节，也避免用户在测试时关注细节。在此时，更适合使用古老的方法表达设计：用笔、纸、纸板、画报和任何日常随手可用的工具，快速搭建粗糙的模型，保证它能够表达你的核心内容即可，立即去测试，反复迭代。制作低保真模型的内核是让人不要去"珍惜"它，它的存在就是为了被修改。

（2）中等保真模型。
在验证了设计核心的有效性之后，我们要开始揭开设计的面纱，展示它的全部面貌。中等保真模型用来完善表达设计的所有功能和影响体验感的主要因素。常用的原型方式有桌面原型、3D打印等。

（3）高保真模型。
当你的原型不断发展，越来越接近售卖的产品时，我们将用真实的制造工艺建立原型。此时，我们需要全面检查一些零碎的组件。检查的方法可以通过设想极端情况和边缘事件来排查设计缺陷：如果发生使用错误时用户怎样进行后续操作？我们如何在设计上预防这种小概率事件发生？当一个原型越能兼容额外的用例，保真程度也就越高，这是一个精益求精的过程。

3. 使用提示

"快速"是原型阶段的核心"信仰"，但"快速"也是相对的。例如在初期，可能讲一个故事就能够表达设计的使用情境和主要功能，那比起绘制纸面原型它就是快速的；在表达一个未来设计时，制作视频片段展望可能性，比起真正建立这些设计，它也是"快速"的。

明日头条

明日头条（图 5-2）的方法模拟就是模拟设计被发布后，记者发表在报纸上的报道文章。如果我们的设计已经投向市场并引起了极大的反响，有一家报社想要对该设计进行报道，他们发布的报道内容是什么样的呢？

1. 使用情景

明日头条是非常快速的原型工具，它用文字描述的形式，展示设计的功能细节，预想社会评价，判断未来发展方向等内容。该工具通过在虚构的描述中快速构建设计样貌，把有价值的见解放入一个可以使之成为现实的假想未来中。在这个假想之内，我们可以深入到设计的细致描述中，通过向用户展示该虚拟报道，获得真实用户反馈，帮助制订下一步计划。

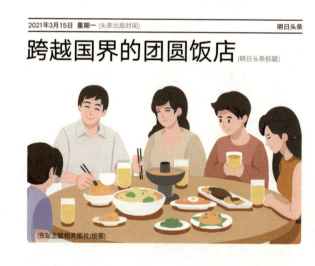

图 5-2　明日头条

模拟项目被发布在报纸上的场景：如果有一家跨越国界的团圆饭店，在韩朝两国之间建立一个无国界区域，让分离的亲人们可以共享团圆饭。

明日头条可以应用于绝大多数设计,但特别适用于难以实现的设计项目或社会服务类设计项目,用来展示影响,勾勒愿景,并收集大部分公众的反馈意见。

2. 主要流程

明日头条的形式按照报纸的头条新闻设计,一般来说要具有一个吸引注意力的标题,记录发表时间、媒体、记者,详述具体的报道内容。在书写时,尽量模拟一个真实记者的写作方式和口吻。

(1)标题。

明日头条的标题不但能够帮助描述设计,而且可以让设计团队重新审视设计。

我们都知道要为新闻起一个抓人眼球的标题,用最精简的语言介绍设计的核心。在有了标题初稿之后,设计团队可以通过标题来重新审视核心功能:当看见这个标题后,我会对这样一个新闻、这样一个设计感兴趣吗?也就是说当我们设想标题时,不仅要运用耸动人心的语言进行描述,也要深入思考设计的下一步方向是不是激动人心的发展方向。

(2)背景描述。

一旦有了让人感兴趣的标题,就可以继续深入到对未来世界的构建之中。首先可以描述在头条发布时,我们所处于一个怎样的世界,设计产生的背景、原因是什么。以此为基础,描述本设计的来龙去脉:用户面临了什么样的问题,设计团队秉承着怎样的价值观念,设计了具有什么功能的产品,来帮助哪些细分用户达成怎样的目标。

(3)设计描述。

添加细节,让你的假想更加真实,让阅读者对这个虚构未来更加忠诚。

在这部分,我们可以着重介绍 3 个本设计的核心功能,编造理想的故事让读者对该设计产生浓厚兴趣。介绍的方法可以由记者试用情况转述、设计团队介绍、对目标用户的采访、专家分析等组成。一般来说,故事从记者的亲身体会开始。第二步,记者将采访该设计的项目团队对设计展开进一步讲解。其后,为了进一步了解更多人的使用体验,记者会采访 3 个左右具有代表性的用户,请他们表达实际使用经验和使用感想。最后,记者将访谈相关领域专家,请专家深入分析该设计的可行性与社会影响。

3. 使用提示

在报道末尾,可以总结对该设计的采访,表达该设计的优势和不足,规划未来发展计划,谈谈其对社会的积极影响等。

故事板

故事板（图 5-3）是通过一系列相互关联的分镜头表现使用情节，描绘用户如何在特定场景中完成任务的工具。该工具按时间顺序表现故事的主要事件，以情景化的图像以及文字描述，呈现关键的用户特征、行为目标、情绪状态等要素，直观地表现产品或服务特性、交互流程及使用场景等信息。

1. 使用场景

故事板是一个快速、低保真的原型工具，是一种可视化的沟通方法，帮助设计团队描绘和表现产品和服务，视觉化设计概念的全部使用流程及细节。

图 5-3　故事板

通过一系列分镜头描绘一个女子在商场挑选衣服并且购买的情景，按照时间顺序，以情景化的图像表现该故事的全部流程和细节。

该工具是由华特迪士尼（Walt Disney）公司动画师韦伯·史密斯（Webb Smith）首次使用的。在 20 世纪 30 年代初期，史密斯使用多张绘画把迪士尼短片"三只小猪"的场景分开，并将画纸钉在公告板上，按顺序排列这些场景来讲述故事。现在，它被广泛应用在设计领域，通过视觉描绘故事，展示人们在日常生活中是如何使用产品和服务的。

这个方法的优势在于：它不但能展示设计的使用情况，而且可以通过文字解说与图像描绘，展现事情的前因后果、外部环境，表现用户的思想、情感和目标等生活中难以直观观察的内容。同时，通过设置情节起伏曲折的故事，设计的表达将更具趣味性。

2. 主要流程

故事板的内容主要包括三类要素：故事、图像以及文字描述。

（1）故事。
故事板是基于用户故事展开的，可以将其划分为不同场景里的事件，通过事件的串联，将设计的价值、核心功能传递给利益相关人。

（2）图像。
将场景中的每个重要节点描绘成图像，视觉化叙述故事。

图像不但要表现人物动作、表情，也要尽可能描绘该场景中的环境要素、利益相关人的反应、重要道具等内容。

（3）文字描述。
故事板中，文字用来补充说明图像难以直接描绘的内容，例如用户对话、情绪状态、内心感想、目标动机等。使用文字时，应尽量精练、简洁。

故事板的设计从创建故事开始，根据设计目的设立角色和情节。其后，用漫画一样的表现手法，运用草图、对话框、思想泡泡、字幕旁白等方式，将故事串联表达。

在完成绘制后，我们可以使用故事板与设计的利益相关人共享故事，评判其表现的设计思想、设计功能等内容是否符合设计目标和用户需求。

3. 使用提示

很多人分不清使用场景和故事板这两个工具间的区别，其实二者是从两个不同层面上展开描述的工具。使用情景是从设计内容上展开思考的工具，它描述的是设计物被使用时所在的场景以及发生的事件；而故事板是设计表达形式层面的工具，它通过一些具有因果关系的图片展示故事发生的过程。我们常常使用故事板工具来表现使用情景，所以从形式上看，很容易将两者混淆。

纸板原型

纸板原型(图 5-4)以纸板为主要素材,通过剪切、折、粘等方式完成立体化的产品原型。

1. 使用场景

纸板原型是一种常见的低保真原型方法,用于表现和测试服务体验中起到重要作用的物

图 5-4 纸板模型

用纸板模拟三维结构,来获得用户更真实的反馈。

理对象，例如便利店的内部环境、扭蛋机、椅子等。这种原型方式制造速度很快，主要使用廉价的纸张、纸板还有其他易于获得的材料，如泡沫塑料、橡皮泥、管道、胶带等。

根据用途的不同，原型可以是小规模的，也可以是实际大小的。小规模模型适合用于多次迭代，全尺寸模型有助于提供沉浸式体验。

纸板原型制作的过程有助于具体化设计概念，探索其展示细节、优势和劣势。在原型完成后，可以用于用户测试，进一步探索和验证这些道具在未来服务环境中的核心功能和角色，并找到需要迭代的地方。

纸板模型的优势是：制作时间短，上手速度快，消耗成本低。纸板原型不需要高级的工具和复杂的技巧，而且具有极强的可塑性，可以快速修改和重建，帮助设计师探索尽可能多的想法并否定掉那些不靠谱的想法。这种原型方式适用于模拟造型结构简单、对精度要求低、需要获得快速反馈和反复修改的产品。

2. 主要流程

（1）构建必要部分。
在实际制作前，反思设计中哪些是必须由真实的实体交互原型表现和测试的部分：你想测试对象或环境的整体还是部分？你认为整体和部分哪个最关键，最能够体现核心功能？你希望用户体验什么？列出你想要测试的任务清单。其后，使用简单的材料来构建这些任务清单中所包含的部分。如果要测试交互体验，还需要构建一切用来表演的活动部件。

（2）扮演测试。
邀请用户使用原型进行测试。此时将团队人员分为辅助操作人员和观察人员两类。

辅助操作人员发布任务，并根据用户的具体使用情况给出反应，例如替换部件、挪动部件等，配合用户完成具有交互感的体验。

观察人员需确保在整个测试过程中记录用户的行为，并创建发现问题的列表。在测试后，设计团队需要花时间来反思自己的设计哪些部分是有效的，哪些无效，以及接下来亟待更改或尝试的内容。

3. 使用提示

在用户提出建议后，我们可以立即对原型做出更改，并根据反馈实时给出最新迭代版本。

纸板原型是用来扔掉的，不要吝惜修改或重做。也正是基于这种特性，设计人员更容易放手制作并接受必要的更改，参与测试的用户也更容易没有负担地提出修改建议。

纸面原型

纸面原型（图5-5）是在纸面上绘制交互界面原型，通过人工模拟计算机反馈来验证设计的方式。

图5-5 纸面原型

纸面原型是用来沟通、测试交互界面的工具，具有可塑性，方便快速修改和重建。

1. 使用场景

我们常常以在纸上绘制界面的方式制作交互设计的低保真模型。纸面原型除了能够快速、易于更改、投入很少、门槛很低地完成界面设计构想外，同时也能验证产品的框架、主要流程、基本信息和功能等是否合理。比起将纸板原型直接用于用户测试，纸面原型能够让用户更聚焦在流程、功能、框架等问题上，而不是纠结设计的细节，因此它更适合在原型阶段的初期用于测试设计的结构性问题。

2. 主要流程

（1）绘制界面。

按照产品的框架图和流程图，绘制交互设计的所有主要界面，保证覆盖核心功能的所有流程，即无论用户在核心功能范围内"点击"任何位置，都能得到"反馈"。在绘制界面时，可以在网上下载手机的标准组件库，打印下来直接与手绘稿拼贴使用，可以节省大量时间。

（2）添加互动组件。

对于一些重要的交互元素，可以制作成单独的细小元件，以便于移动，为用户提供更丰富的交互体验。例如滑动条、气泡、弹出窗口、模态窗口、键盘等，都可以单独裁切出来备用。但需要注意的是，这只针对重要的、对功能体验产生影响的部件，其他部件直接绘制在界面内即可。

（3）人工模拟测试。

邀请目标用户，对制作好的纸面原型开展测试。一般测试过程中需要至少两名设计团队人员，一名模拟机器，一名给出任务并记录用户使用情况。

模拟机器的人员需要及时给予用户反馈，当用户用手指点击纸面的任何按钮或栏目时，需要从备选的界面中快速取出系统应该跳转的下一个界面，并覆盖在现有界面上。如果反馈界面是没有事先准备好的，甚至可以现场绘制。

记录人员则要重点注意用户在实际使用时有哪些和设计团队预想中不一样的交互行为，有哪些失败的尝试及提出了什么困惑。这些都是设计下一步需要改进的地方。

3. 使用提示

使用纸面原型的目的就是为了快速呈现设计的功能、流程，不要花太多时间在对纸面原型的装饰上，这只会让目标用户在做测试时注意力从主要功能转移，反而过度关注细节。

概念视频

概念视频（图 5-6）利用影像记录等手段视觉化产品的概念、体验及场景等内容，描绘关于设计的未来构思并向观众传达理想。

1. 使用场景

概念视频常常用于呈现一些难以实现的场景，或者难以展示实体的内容、例如未来设计，服务设计、社会创新设计等。

在设计项目中，概念视频帮助设计团队对设计概念具形化的同时，还推动了设计者对技术手段创新应用的思考；同时，概念视频能够向目标用户及利益相关者展示项目的发展可能性、设计理念、价值等；还可以对设计方案之外的因素加以描述，例如项目的使用环境、使用者行为和情绪、由项目所引发的社会影响等，提升了方案展示的维度。另外，除了提前沟通各个利益相关方，概念视频的重要作用也在于扩大设计的影响力和传播范围；在产品出现之前，提前占有市场，捕捉利益相关者反馈，制造舆论氛围。

图 5-6　概念视频

健康管理手环及服务 microHealth 的概念视频截图，该视频描述了如何通过日常小的积累促成整体健康目的。

2. 主要流程

（1）故事。

讲一个简短、连贯、有主题的故事来表达设计概念。因为单个视频过长会降低观众注意力，请保证一个视频只讲一个故事，如果重点很多，可以制作成系列视频。

概念视频要表达的重点信息一定放在观众的核心需求上。弄清楚你的观众是谁，视频的观众与设计的目标用户并不直接画等号。因为视频除了要传达设计理念之外，也负责在更大范围内产生舆论影响。那么，哪些人可能在社交媒体上帮你转发？了解他们可能转发的原因，并安排合适的展示信息。我们既要表现设计要点，也要切中观众痛点——表达创造性想法的同时，让观众产生共鸣。

（2）分镜。

配合要呈现的内容进行初步构想，使用分镜的方法，对视频每个画面要表现的内容进行切割。在分镜制作时，提前设想视频要营造的氛围是怎样的，是有趣的、感人的、哲学思辨的还是强烈科技感的？围绕产品核心概念、价值、故事内容和制作手段，选择合适的风格倾向，并尽可能调动声画语言，制造出强烈的冲击力。

分镜是实际拍摄的指引手册，因此要尽可能详尽地计划具体内容。包括运镜方式、时间长度、对白、特效，以及拍摄地点、演员、所需的器材、道具等。

（3）制作。

在制作时，不断重复提醒自己所要展示的核心内容是什么，运用各种可能性服务于该核心，例如添加特效、动画等。

在制作时，注重视频的质量是值得鼓励的，但应避免耗费大量时间在追求细节的完美性上，概念视频最重要的目的是展现产品在特定环境中的价值，并引起反馈。因此，影片也可以是循序渐进完成的，粗剪版本可以用于内部沟通、确定方向。其后逐步迭代，以减少不必要的人力投入和时间成本。

（4）传播。

概念视频的一个重要价值就是传播产品和服务及其品牌的价值理念，展示未来可能性。因此在制作的同时，也应制订具体的传播计划，选择合适的发布平台，邀请相关领域话题引领者制造舆论环境，等等。

3. 使用提示

概念视频不但是一种对利益相关者和观众的展示，也是一种承诺。因此在制作视频时，不仅要考虑宣传性，也要与自身相契合，否则观众会有被愚弄的感觉。

角色扮演

假设你的产品已经实现了,那么怎样用这个产品完成生活中具体的任务呢?角色扮演(图 5-7)借助道具,模拟产品使用的真实场景,来展示并测试产品或服务体验。

1. 使用场景

角色扮演法的灵感来源于 20 世纪 50 年代维奥拉·史宝林(Viola Spolin)和凯斯·乔斯通(Keith Johnstone)提出的"戏剧游戏"。

图 5-7 角色扮演

通过真人角色扮演司机的方式预演自动驾驶汽车可能提供的服务。

角色扮演运用替代性的、欺骗性的手段，利用扮演者和观众的联想，完成对设计的塑造。虽然所创建的环境、道具等都是虚假的，但通过参与者全身心融入某一特定情景中的沉浸式表演和互动体验，完成对设计的构想。该方法能够模拟冲突、突发事件和小概率事件，超过常规审核的范围，在更丰富的使用情境下检验设计的普适性。

2. 主要流程

（1）编写剧本。

围绕设计概念，确定此次角色扮演所要达到的目标及要表现的内容，编写起伏的剧情来串联设计的核心功能。编写剧本时请注意，虽然我们要对情节有所设想，但也要给真正的表演者留下发挥的空间。在完成主要剧情设定之后，将它们拆分成多个场景，为每个场景规划好将使用的道具和需要参与表演的人员、辅助人员及观察人员。

（2）制作道具、塑造环境。

按照场景规划，制作表演需要使用的道具并创造故事发生的环境。在表演中可能与演员发生交互的道具是必须提前准备的，其他用来烘托环境氛围的道具可以选择性制作。如果有机会在真实的环境中进行表演将是最佳解决方案，既节省时间又能够获得最具沉浸式的表演体验。在制作道具和布置环境时，注意不要将过多的时间耗费在精细化辅助物品上，能够从外观、功能等方面让表演者和观众对现实有所联想即可。

（3）情景表演。

情景表演有两种方式：一种是由设计团队自己表演，用来完善设计构想，获得新的启发和展示设计功能；另一种是请产品或服务的目标用户来进行扮演，这种情况下要先向表演者介绍主要情景、道具等相关内容，请他们表演在真实使用场景中可能做出的反应。角色扮演鼓励表演者即兴发挥，越是预料不到的表演往往越具有启发性。

（4）讨论改进。

我们可以提前为表演的观察人员安排好不同的任务，在观看时分工记录要点。其后，所有成员在团队内讨论观察报告，并分析可能对设计产生重要影响的相关因素，并提出改进建议。

3. 使用提示

角色扮演和模拟练习是两个比较相像的工具。两者之中，模拟练习更强调与特定对象感同身受，通过道具和环境的模拟，让练习者感受到目标用户的"真实"体验；而角色扮演是靠"假想"来自行补充对设计的构建并完成体验。

幕后模拟

幕后模拟法（图 5-8）又名绿野仙踪法（Wizard of Oz），该方法来源于同名电影《绿野仙踪》。在电影中，普通人奥兹运用道具将自己伪装成一个伟大的魔法师，而本方法则是运用一些人工辅助手段将设计原型包装成智能产品。

图 5-8 幕后模拟

幕后模拟法使用场景，前台的机器人在和观众互动，后台其实是一个人在实时操纵。

1. 使用场景

可用性专家杰夫·凯利（Jeff Kelley）博士从电影《绿野仙踪》的场景中汲取灵感，设计了该工具。它是一种原型制作和角色扮演相结合的设计方法，由设计团队成员藏于产品背后模拟机器，对用户的操作做出灵活反应。

该方法通过以原型模拟真实产品的交互方式，在短时间内测试产品的交互功能。通过观察用户的反应对原型产品进行调整，可用于敏捷开发和快速迭代，提升用户体验，帮助设计者更好地从人机互动的角度理解设计。

2. 主要流程

（1）制作流程脚本。

在模拟前，设计者根据产品特性制作交互流程脚本，对测试者可能产生的行为做出预测。在流程脚本中，详细地定义机器操作背后对应的每一步人工反馈。

分配巫师、向导、观察员等角色。向导负责引导测试者、解说设计等工作；巫师负责配合向导或用户行为，模拟机器反馈；观察员负责通过视频或照片等形式记录模拟过程。

（2）制作道具。

根据脚本，开发人员需创建必要的产品模型。该模型可以很简单，例如使用日常物品来拼接，制作纸板原型等，只要能通过该模型执行设定的部分任务即可。

创建模型后，小组内成员要共同参与演练，模拟各种情景下的配合方式，保证在真正的测试中不会穿帮。

（3）模拟。

模拟时，向导和测试者位于台前，巫师藏匿于产品幕后，根据向导指示与用户互动，模仿产品的反馈方式回应用户操作。观察员负责分工记录用户行为与建议、剧情高潮情节和表演纰漏等内容，用于完善幕后模拟演出和升级设计。

3. 使用提示

幕后模拟是鼓励以自然行为实施低级欺骗手段的，在一些幕后模拟中，使用者完全知道任务不是由机器完成，而是由人工操作的。那么如何管理参与者的期望，让他们乐于"受骗"，这在于模型的精度，精度越高的模型越需要搭配更隐蔽的模拟手段。

商业折纸

商业折纸（图 5-9）以折纸名字牌来代表服务中的各个要素。通过在桌面推演这些名字牌，模拟多渠道系统中人物、组件和环境之间的交互活动与价值交换，构思、完善设计的服务支持模式。

1. 使用场景

商业折纸是日立（Hitachi）公司为便利服务和系统设计而开发的一种纸质原型方式。它可以用于演示已经存在的服务情景，也可以用于预想未来服务设计系统。像玩桌游一样，

图 5-9　商业折纸

通过折纸将组件、人物、环境符号立体地平铺在纸面上，标记出不同元素之间的关系。

我们邀请服务的所有利益相关者坐到一起，借助折纸制作的"名字牌"指代服务中涉及的诸多要素，将它们以物理演示的形式进行推演，轻松地模拟多渠道系统的服务设计。

商业折纸可以促进利益相关者之间针对服务供给达成共识，促进不同领域间的交流合作。在使用商业折纸的模拟会议中，所有的参与者都有平等的发言机会，能对系统内各要素的具体细节有所了解并提出建议。

2. 主要流程

商业折纸通常用于多利益相关方参与的服务框架探讨，例如社会创新项目等。在使用时，我们通常邀请 5～6 名来自不同领域的利益相关方，就服务的提供者、用户、利益关系、服务内容、服务所需的资源、财务和信息交换等内容进行探讨。

（1）创建要素。

首先，使用折纸卡片和彩笔制作服务中可能涉及的实体，例如人、设备、交通工具和建筑物等，并将其按属性摆放。

（2）建立分组。

将大张白纸平铺在桌面上，作为可以写画的衬底。在其上，按照想要探索的利益团体组合方式摆放各个要素。例如，我们可以按不同场所、不同利益团体，甚至实际地理位置来放置要素，建立起初步的组织。该组织布局可以随着讨论的深入而随时挪动、变化，进行多种排列组合的探索和实验，这也是以折纸作为道具的便利之处。

（3）探索关系。

绘制元素之间的关系，用以描述服务过程。请参与者使用不同颜色线条来代表不同的关系，连线各个要素，例如绿色代表服务，橙色代表金融交易等，并使用特定形状或特定颜色的卡片来表示特定的元素属性，如资源、活动、产品、信息、支付、用户体验和商业价值等。

（4）检查服务流。

之后，我们来丰富、检查构建的服务流。我们可以通过添加数字来描述为用户提供服务的顺序，为各个要素添加潜在的其他属性等。最后，所有利益相关者一起讨论该模型的潜在问题、风险、挑战和机会等宏观内容。

3. 使用提示

商业折纸适用于推演具象的服务情景，只能使用在与特定场景紧密相关的具体服务中，而不适合用于宏观分析。

服务蓝图

服务蓝图（图 5-10）将项目的服务流程汇集在一张图表上，横向排列与服务相关的重要交互节点，纵向排列由各层级提供的不同的服务内容，用来全局性展示、交付服务网络。

1. 使用场景

服务蓝图一词可追溯到 1984 年哈佛商业评论中 G. L. 肖斯塔克（G. Lynn Shostack）的文章《设计交付的服务（*Designing Services That Deliver*）》，此文首次将针对服务的设计分

图 5-10　服务蓝图

一个连接城市家庭和云南梯田的公益服务，该服务提供有偿梯田认养，并为认养家庭邮寄梯田产出的农作物。

为以下几个过程：定义流程、区分出服务失败点、引入时间效能和分析盈利模型。服务蓝图适用于描述已有明确定义的概念或已成型的项目。该工具视觉化整个用户体验过程，描绘整个服务前、中、后台构成的全景图，作为脚本展示客户行为流程和服务体验架构的复杂性系统，探索不同解决方案在商业和运营上的可行性。

2. 主要流程

在基本情况下，服务蓝图由四种行为，三条线和物证组成。

（1）四种行为。

四种行为分别是客户行为、前台、后台行动和支持过程。

客户行为包括顾客在接受服务过程中的关键性行动节点，提取关键性节点的方式可以参考用户旅程图；将顾客的行为放置在蓝图的最上面一排，是为了提醒设计者以用户为中心展开服务设计。前台指客户能接触到的人员所提供的服务，其内容围绕前台人员与客户的交互展开；在此区域，请详细描述服务触点的触发、响应机制及提供的内容。后台行动指发生在幕后，顾客未能察觉的支持行为，这些支持行为往往是直接传递到前台人员的，并不与客户直接接触。支持过程是支持前后台所有服务的系统及数据库，针对每一项独立服务的开展，背后都具备对应的内部数据、行动流程、规则等。

（2）三条线。

四种主要行为是由三条线分隔开的，它们分别是交互线、可视线和内部交互线。

交互线用以分隔客户与前台服务提供者，每当有垂直线与之相交，即表明发生了需要直接提供服务的触发行为。可视线将客户可以接触到的部分和不能接触到的后台服务分隔开来；同时，每当有垂直线与之相交，即表明前台得到了后台的服务支持。内部交互线用以区分服务人员的工作和其他系统性支持工作；当有垂直线与之相交，即表明服务调用了系统帮助。

（3）物证。

在服务蓝图的最上方，是提供服务需要借助的道具。该道具是服务的载体或证据，它们往往能够成为具体设计的切入点。

跨越所有的分层和节点，我们可以使用流向线展示信息、物质等内容的传递方向。

在完成服务蓝图后，我们可以借助它检查服务全局是否完整，督促各部门协作完成服务供给，控制和评价服务质量以及合理管理顾客体验等。

技术文档

技术文档（图 5-11）是一种通过数字模型工具和工程图纸，对设计项目中实物产品进行精准原型化的方法，是设计者与工程人员之间有效沟通的重要途径之一。

图 5-11　技术文档

设计研发过程中使用的文件类型，具有准确性、完整性、专业性。

1. 使用场景

技术文档多用于三维立体原型制作的末期，设计团队成员对设计方案的构造及内容达成了共识之后，利用设计软件对产品立体图、数字模型和生产细节等内容进行推敲，帮助设计团队讨论产品生产方式，与技术人员建立有效沟通，以确保设计交付物符合预期的项目方案，保证产品的标准化生产与产出质量。同时，在对设计模型不断打磨的过程中，也可以锻炼设计者对于实际面市产品的理解能力和深入优化能力。

2. 主要流程

（1）概念雏形。

在前期概念和原型探索的基础上，先从建立一个初步的立体模型开始。我们可以借助软件模拟三维空间内模型的形态、机械结构等。此时，无须细化过多细节，能够通过该模型传达设计感觉即可。在设计初期，建立专门管理技术文档的文件夹，可以更高效地分类整理后期产生的大量文件，防止遗漏、丢失等情况发生。

（2）草模深化。

根据概念阶段的草模不断深化细节，并重新建立具有精准细节的模型。我们可以借助软件，便利地对模型的各个部件开展分层及材质赋予工作。这一阶段，设计者需要考虑所选择材料的特性是否符合该产品的使用要求、加工工艺、造型目标等要求；其后，考虑产品的色彩搭配及纹样肌理等细节是否完善；再后，将思考的维度扩展，考虑如果将其放在使用环境中，是否能与环境完美契合。

（3）精准制图。

最后，建立最终的三维模型。该模型务必与加工制造的标准相契合，并运用工程标准绘制准确的工程图，并对细节尺寸进行标注。

如果想进一步利用该模型，还可以对模型进行渲染，用于制作设计展示材料，例如效果图、爆炸图、装配图等，辅助陈述设计方案。

3. 使用提示

技术文档是用来沟通设计与生产环节的工具，处于原型阶段的末端。因为其内容准确，往往牵一发而动全身，因此在制作技术文档时，应尽可能全面地与生产部门沟通，以减少反复。

第 6 章　测试：这是你想要的吗

如果说从定义到创想、创想到原型，我们的设计一直处在一个盒子之中，外界难以探知它的样貌，那么测试就是打开盒子，让利益相关者尽可能去讨论。测试能够把设计带离培育它的内部环境，让它接受外界的风吹雨打，在哪里跌倒，就在哪里迭代，升级之后再且走且战。

设计的起点是共情，但终点绝不是测试。如表 6-1 所示，测试是为了更好地共情，是设计之环新的起始。

表 6-1　"测试"行动准则

请做	不要做
躺平任嘲	急于解释
将测试前置，尽可能融入整个设计流程	集中测试，在原型之后开展
请目标人群体验	向目标人群展示
服务迭代	止于验证
连接共情阶段	完结设计流程

概念评估

概念评估（图6-1）是通过向目标用户展示故事板、草图、模型等方式，请用户发表感想，来测试产品或服务的设计概念是否符合用户需求的评估方法。

1. 使用场景

设计团队在将设计项目推向市场之前，运用概念评估来了解目标用户和其他利益相关者对创意的态度。该方法可用于发现产品或者服务概念的潜力、发展前景以及投资价值等。

从评估的类型来说概念评估可以用于概念筛选及概念优化两种场景。在设计初期，面对大量设计方案难以取舍时，设计团队可邀请领域专家和目标用户对方案进行选择，提升项目进展的效率。在方案产生雏形之后，可以请目标用户对设计概念进行确认，并提出建议，帮助设计团队对具体细节进行优化。多次反复的概念评估，可以为设计团队节省大量的时间和资金投入，规避高失败率的方案。

图6-1 概念评估

设计师拿着设计概念草图询问用户建议，测试该设计是否符合用户需求。

2. 主要流程

概念评估是一个使用流程相对自由的评估方法。我们可以直接拿着草图询问目标用户的建议，开展非结构化的评估；也可以结合其他评价工具，计划正式的、完整的结构化评估会议。

（1）确定评估方式。
在开展评估前，研究团队需要根据设计目标和设计内容总体规划评估方法，明确将要向用户展示的内容和期望获得的反馈。

概念评估的类型可以分为单一概念评估、多重概念评估、概念比较以及概念选择和评估。根据评估目的选择合适的评估类型。

（2）制作评估清单。
根据评估方式，详细讨论、制订具体的评估计划，列出评估清单，确保系统地组织评估过程。

评估对象：邀请设计的目标用户作为受访者，人数为 6～10 人比较适宜。

评估环境：创建评估环境，因为概念评估依靠大量的用户语言表达来进行反馈，因此请营造相对轻松的对话氛围。

评估方法：常用的评估方法是向受访者展示设计概念的描述、图像或事物模型等，观察受访者的反应，如果是相对完整的原型可以请受访者使用，并邀请他们表达任何感想。在此过程中，也可以用一些工具或模型辅助评估，例如 5s 测试、价值机会分析、语义差异量表等。

（3）开展评估。
使用访谈法的技术开展概念评估，启发目标用户对设计尽可能地发表更多见解，最大可能地发现设计的问题。

在评估过程中注意进行音频、视频记录。

（4）分析并呈现评估结果。
提取评估过程中获得的重要内容，包括正面和负面反馈、用户提出的疑问、用户给予的建议等，可以结合反馈捕捉网格来整理评价结果，优化和改进设计。

3. 使用提示

概念评估是一个规则相对开放的方法，只要是围绕设计的概念、价值等方面开展的评估，都可以归纳进来。一般来说，该方法以访谈为基底，可以穿插一些小的主题环节来获得更丰富的数据。

反馈捕捉网格

反馈捕捉网格（图 6-2）是一个由"喜欢""批评""问题"和"想法"四部分组成的矩阵，用于分类用户关于产品和服务的感受，并利用用户反馈转化或捕捉更多新想法。

图 6-2　反馈捕捉网格

反馈捕捉网格示意图先分析不同内容应该分布的象限，再试着将不利内容转为有利内容。

1. 使用场景

反馈捕捉网格用非常简单、清晰的方式分析用户评价与反馈，同时辅助设计者从收集到的反馈中升级设计。它非常适用于需要筛选、评价创意和方案的场景，尤其是用于梳理通过访谈法、观察法所收集的用户语言和行为要点，有助于设计团队为设计评价构建反馈引用机制。

2. 主要流程

（1）记录。

使用反馈捕捉网格在访谈过程中记录用户反馈和评价。

该工具具有4个象限，左上与右上分别是"喜欢"和"批评"，用来记录用户基于产品给出的正面和负面反馈；左下象限是"问题"，用来记录用户提出的问题以及他们在使用设计时出现的问题；右下象限是"想法"，用以记录在测试环节收集的具有启发性的想法，这些想法无论是来自于用户或设计团队都可以。

（2）分析转化。

在运用象限将重要反馈快速分类后，我们可以在设计团队内召开讨论会，尝试将反馈中的有利因素扩大化，将不利因素转化为有利因素。

在后续创意深化中，建议保留"喜欢"象限内的内容并加以发展。"批评"象限中的反馈要作为下一步迭代中优先处理的重要问题，尽可能将其转化为新的设计启发。"问题"象限中的反馈是设计团队需要提供新的方案来解决的。总的来说，要尽可能地将"批评"和"问题"中的负面条目转化为"想法"。

3. 使用提示

反馈捕捉网格是少有的提供清晰思维路径来帮助设计团队分析用户反馈的工具。同时，它还能引导设计者将负面要素转化为设计启发，非常推荐将它和概念评估结合使用。

5s 测试

5s 测试（图 6-3）用来测量用户在接触设计项目前 5s 内所获取的信息和感受，帮助设计团队评估目标用户对设计项目的第一印象。

1. 使用场景

5s 测试是一种简单的可用性测试技术，了解用户在短期观察设计后的整体反馈。该工具主要用于测试设计是否有效地传达其预期的重点消息，若设计团队获取的反馈与预想的一致，则可以初步肯定设计的核心内容得到了较好的表达。因为人的注意力非常有限，越是能在短时间内抓住用户注意力的设计项目，越能获取更多的关注度。因此，在设计项目推出前进行 5s 测试，设计团队可以对市场反应有所预估并预先做出调整。

图 6-3　5s 测试

5s 测试，即在电脑中展示网页设计 5s，然后请受测者指出看见的内容。

因该方法具有信息收集速度快且成本低的特性，可针对一些不需要用户深思熟虑就能做出选择的因素进行测试，例如测试产品外观给人的感受、界面操作符号的可识别度等。

2. 主要流程

5s 测试的使用方式很简单，设计团队只需要通过展示实物或图像的方式，请目标用户或利益相关者观察设计项目，并持续 5s 的时间，然后根据设计目标，邀请受测者基于记忆和印象来回答问题。

（1）5s 展示。

展示我们的设计，并在 5s 后隐藏或收起。我们可以设置一些机制来控制用户的观察时间，例如遮挡自动放下或者页面计时跳转等。

（2）问询。

请受测者写下关于他们对该产品的所有记忆，如果条件允许，可以参考记录内容对受测者开展问询。我们常常使用的问题有：该设计最突出的元素是什么？是否可以回忆起设计项目的公司或产品名称？该设计项目的主题是什么？您认为该网站提供的产品或服务是什么？您在短时间内是否完成了任务？

根据用户的回答，我们可以获取相关设计的传达效果数据，从而围绕重要信息的展示有效性进行迭代。

3. 使用提示

5s 测试最显著的特征就是测试持续时间极短，短时间内可以获得大量的用户数据，短时间的反应也能较为客观地反映用户的真实感受。因此，在使用此方法时，要尽可能避免其他因素对用户产生干扰。

另外，根据设计内容的不同，可以适当延长测试时间，例如 10s 测试。

眼动追踪

眼动追踪（图 6-4）通过传感设备和计算机分析技术获取目光的注视位置、时长和顺序，帮助设计团队分析用户视觉移动信息和特征。

1. 使用场景

眼动追踪最初应用于人类视觉系统和认知心理学研究，现在广泛应用于人机交互等领域。

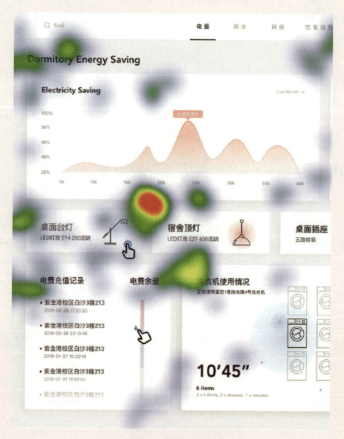

图 6-4　眼动追踪

通过眼动仪记录眼球的运动过程，帮助观察者认知个体对视觉信息的注意力分配。

在设计中，我们常用该技术研究目标用户在观看平面图或设计界面时的眼球运动轨迹，来记录和分析受测者注意力的停留和转移情况，用于对图片或界面进行评估，帮助分析用户感知视角下的设计呈现。

眼动追踪是一种客观的测试方法，可为设计团队提供一手且可靠的分析数据。在使用该方法时，可以通过控制变量原则设置多组实验，比较分析测试结果。

2. 主要流程
（1）准备阶段。
研究人员确保在受测者到达之前完成设置、校准和初步测试。

将受测者安排在没有滑动轮、倾斜或旋转能力的固定座椅上，调试眼动测试设备，并设置合适光线的空间，移除测试区域周围分散注意力的物品和不必要设备。

（2）测试阶段。
向受测者提供需要测试的界面内容，确保受测者在无引导及干扰的情况下开始浏览。研究人员应该在受测者的视线之外进行单独监控，观察受测者的眼球运动，以免分散其注意力。完成测试后，研究人员可以就界面布局等问题向受测者进行提问，以定性研究辅助分析客观数据的成因。

眼动测试结果以两种方式呈现：一种是热图；一种是眼跳。

热图表示访客集中目光的位置以及凝视定点的时间长度。通常以从蓝色向红色渐变的区块表示焦点持续时间。

眼跳，即目光的移动。眼跳追踪眼睛在焦点区域之间的移动路线，通常以数字和连线表示先后顺序和路径。

3. 示例
艾伯特（Albert）曾通过眼动实验，分析了在搜索结果界面上不同位置投放广告的效果差异。该实验分别测试了在顶部品牌区域的上方和下方这两处位置的受测者眼动数据，结果发现，参加者注视放置在品牌区域下方的广告时间是注视上方广告时间的 7 倍。

4. 使用提示
除了持续时间和眼跳外，某些眼动追踪实验还可以用来研究更复杂的注视活动。如分辨受测者是在仔细阅读内容还是扫描式快速浏览，因为当用户不确定他们正在寻找什么词时，瞳孔直径会有所增加，可由此确定受测者阅读状态。

A/B 测试

A/B 测试（图 6-5）是在同一时间维度将同一设计的不同版本相互比较，以确定更优版本的方法。

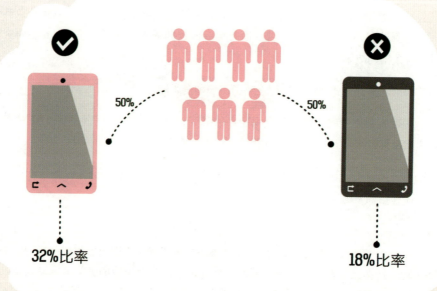

图 6-5　A/B 测试

用 A/B 测试法比较同一设计的两个版本，从中选择出更优的版本。

1. 使用场景

A/B 测试适用于比较同一设计的不同版本并做出最优选择。可用于版本迭代更新前后，不适用于测试全新的设计项目或者开辟全新的议题领域。该测试的重心在于权衡不同版本之间的各项指标，专注于已有的各个版本自身，偏重产品决策的验证和分析，而不是直接产生决策。现在，A/B 测试最常见的使用场景是以网页及公共平台为代表、具有时效性长、参与人数众多等特征的设计项目。在设计每次迭代前后反复进行测试，可提高产品或服务的成功率，增加用户转化率。

2. 主要流程

（1）制定假设并明确目标。

在开始测试之前，针对产品现有状态进行分析，并明确定义本次测试的假设、主要目标，设定测试的条件。

一般来说，测试的衡量标准可以为：访客跳出率，即访问页面并立即退出的人数；在服务资源上花费的时间；应用程序或注册数量；购买次数；平均检查次数等。

（2）选择测试的内容。

根据制定的假设，设置对照组进行检验。可以测试项目相关的任何元素。例如，如果假设中认为红色按钮在页面上更明显且会增加注册数量，那么通过控制其他因素而只改变按钮颜色来开展效果测试。

（3）确定测试样本大小及持续时长。

为使结果具有统计意义，请提前计算此次测试需要多少访客访问该页面。例如，即使在两天内就已经达到了预设的访问次数，但因为用户在一周内的不同时间表现有所不同，该测试也应持续一周以上。

（4）实施测试。

按照计划实际开展 A/B 测试，并分析实验结果，根据结果指向产品改进方向。

3. 使用提示

就其本质而言，A/B 测试是一个统计过程，统计对比结果，为不确定性的改变给予支持性证据。它可以帮助提高设计项目转换率，了解设计的变化如何影响用户的行为，还有助于消除设计团队成员之间关于不同方案之间的纷争，通过对比实验找到真正有效的版本。但测试所得结果是哪一个设计方案的效果更好，未能提供受测者做出这一选择的深层次原因，适合与其他定性研究方法结合起来探索用户的需求与动机。

启发式评估

启发式评估（图 6-6）是按照启发性准则，邀请专业评估人员检查设计，并判断其是否符合可用性原则的测试方法。

❶ 清楚显示应用程序的状态
　　1　2　3　4　5

❷ 应用程序模拟真实世界
　　1　2　3　4　5

❸ 用户控制和自由
　　1　2　3　4　5

❹ 预防错误
　　1　2　3　4　5

❺ 一致性和标准
　　1　2　3　4　5

❻ 容易辨认，不需要记忆
　　1　2　3　4　5

❼ 使用方式灵活性和使用效率
　　1　2　3　4　5

❽ 既美观又简洁
　　1　2　3　4　5

❾ 帮助用户识别、诊断和更正错误
　　1　2　3　4　5

❿ 帮助和说明
　　1　2　3　4　5

图 6-6　启发式评估

启发式评估是依次列出启发性准则，让评估人员以启发性准则为指导，对项目进行审查，从而达到检查设计的目的。

1. 使用场景

与用户参与性测试不同，启发式评估是由专业的评估人员以启发性准则为指导，对项目进行审查，报告基本可用性问题的方法。因评估人员为专业人员，使用该方法可在设计项目检测初期阶段发现最重要却容易被忽视的元素，并反映出产品的真实可用性情况，帮助设计团队快速修复问题。但也因为测试过程不涉及目标用户的参与，没有目标用户的数据支持，样本量也较小，评估的结果相对比较主观。

2. 主要流程

因评测人员的独特性，启发式评估并不需要设计团队自己招募用户来进行测试，而是邀请多名评估人员分别检查设计，然后汇总发现。

（1）向评审团提供评估对象信息。

列出设计项目的核心功能，聘请拥有专业评估技能或丰富设计经验的专家组成评审团。向评审团充分介绍项目相关的背景信息和必要知识等，并明确需要评估的具体内容。值得注意的是，成熟的评估人员将从目标用户的视角出发对产品进行评测，为帮助他们共情，可在前期介绍阶段明确目标用户的特征及他们的需求。

（2）确定启发式评估准则。

由雅各布·尼尔森（Jakob Nielsen）在 1995 年提出的启发性准则是现行最为通用的一种评估准则，它可以作为实施测试的参考，在开展具体测试时，也可以根据项目情况稍加修改。

尼尔森提出的启发方法包括以下几个方面：系统状态的可见性、系统与真实世界的联系性、用户控制的自由度、标准性与一致性、容错性、与上下文的关联性、舒适性和高效性、美观性、提示性、帮助性。

（3）评估，找出可用性问题。

评审团成员审查项目时，为其提供一份具体的问题清单，请他们针对每个问题的严重程度进行打分。为避免任何一位评估人员基于自身经验或心态对项目产生偏见而影响结果，应使每位评估员先独自生成评估报告，再进行交流，并将独立的报告整合成最终报告。最终报告是设计项目的可用性快速概览，应该包括对可用性问题的描述、问题的严重度评级，以及改进的建议。

3. 使用提示

启发性评估是由专家为设计打分，并提出修改建议的方法，因为其不涉及用户，所以不建议用于评价设计价值。

可用性测试

可用性测试（图 6-7）通过邀请目标用户执行产品测试任务，验证设计的可用性，帮助设计团队评估项目在真实场景中的使用状况。

1. 使用场景

在可用性测试中，研究团队指引目标用户完成一系列预定任务，通过对受测者任务完成情况的评判来检查产品或服务的可用性。可用性测试是最接近真实使用情景的测试方法，受测者就是我们产品的目标用户，测试内容围绕产品的核心功能，测试方法是请设计项目的目标用户模拟在真实使用情境下"使用"产品，达成"需求"。因此，该方法能够挖掘出最真实的用户反馈数据。

十种通常可用性研究场景和相应最合适的可用性度量

可用性研究场景	任务成功	任务时间	错误	效率	易学性	基于问题的度量	自我报告式的度量	行为和生理度量	组合与比较度量	在线网站的度量	卡片分类数据
1. 完成一个业务	●	●	●	●				●			●
2. 比较产品		●	●				●		●		
3. 评估同一产品的频繁使用		●					●				
4. 评估导航和信息构架		●				●					
5. 增加产品知名度	●	●	●	●		●					●
6. 问题发现		●						●			
7. 使重要产品可用性最大化		●									
8. 创造整体正面的用户体验		●									
9. 评估微小改动的影响		●				●	●			●	
10. 比较替代性的设计			●	●				●		●	

图 6-7　可用性测试

图 6-7 展示了常用的可用性测试场景及对应的度量标准。

2. 主要流程

（1）设计实验。

根据设计的核心功能，撰写实验计划，明确实验目的、环境、要测试的内容、任务清单、测试方法以及对应的成功标准。其后，准备实验材料，模拟使用环境，调试测试设备和记录设备，安排实验主持人和记录人员。

（2）邀请受测者。

从目标用户群体里选择出 4～10 名有代表性的受测者，一般来说他们都是新手用户：对本设计项目一无所知，也没有过度接触过相关竞品。这样，可以保证试验结果的纯洁性。

（3）测试。

单独邀请每位受测者逐一到试验环境进行测试。在测试开始前，由主持人介绍本次测试的基本信息和规则，并提出需要用户执行的任务。这个任务应该与产品的核心功能紧密相关，如果任务相对复杂，可以将其分为多个小任务逐步递进。例如在测试一个音乐平台时，可以让受测者执行"搜索音乐""收听音乐""收藏音乐"的连续性任务。

（4）观察与判定。

在用户执行任务时，主持人要保持中立并遵循脚本引导。当受测者第一次受困求助时，应示意其"再试试"，第二次则给予适当指引性提示。

在受测者完成测试后，可以用问卷或访谈的形式了解其对测试产品的满意程度，探讨任务执行过程中的想法、困境等，并给出建议。

记录人员需要着重记录的内容包括：用户是否达到任务指标标准完成任务，以及所使用的时间；用户产生了哪些特定的使用行为和方法；用户操作中出现的反复、错误、失败等执行动作；用户提问、求助等特殊行为。

在完成可用性测试后，对比测试结果和预想目标，着重对用户失误多或产生误解的地方进行改善。

3. 示例

图 6-7 提供了十种常用的可用性测试场景，及对应的测量指标。在执行实际测试时，可以根据研究目的组合使用。

4. 使用提示

可用性测试概念的提出是建立在互联网背景下的，但它的适用性其实很广，在一些功能复杂的实体设计产品中，也可以尝试通过"目标用户执行任务"的方式测试产品是不是可用、易用。

5E 模型

5E 模型（图 6-8）由惠特尼·奎瑟贝利（Whitney Quesenbery）提出，她认为用户体验包含 5 个方面：有效性（Effective）、效率（Efficient）、吸引力（Engaging）、容错性（Error Tolerant）和易学性（Easy to Learn）。

1. 使用场景

5E 模型主要用于对用户体验的不同层面展开具体化分析。该模型提出了 5 个重要视角，用来具象化用户体验的内在构成，帮助研究者有针对性地对用户体验这个抽象指标进行测量。

2. 主要内容

（1）有效性。

用于判断设计是否可用，是否能够帮助用户准确地实现他们的目标。这是 5E 模型中最基础的一项要素，对其他要素具有一票否决的权利。

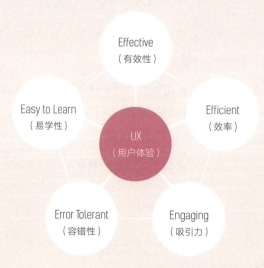

图 6-8　5E 模型

图 6-8 展示了用户体验 5E 模型的组成内容。

在测试中,我们会请受测者试着完成一些任务,如果他们达到了使用预期或完成了既定目标,则认为该设计是有效的。

(2)效率。
效率是指通过设计产品完成任务的速度。根据具体的项目内容,效率的衡量指标也有所不同。

例如,一个客户服务系统,衡量智能客服效率的指标可以是每天解决问题的数量。同时,它也可以由使用者进行主观判断,例如当一个受测者表示任务"太复杂""太多点击""不停跳转"的时候,意味着产品效率比较低。

(3)吸引力。
吸引力指设计能带来的积极影响,例如引起使用者关注或带给使用者良好情绪等。

这是一个相对复杂的指标,设计风格、造型质感、交互流畅度、信息易读性等因素都会影响设计项目的吸引力大小。评判方式也因设计内容的不同而差异巨大。例如对办公软件的吸引力测试,主要评判标准可能是它是否有助于集中注意力,帮助用户持续工作;而对游戏的评价标准可能是画面是否精致、操作是否舒适等。

(4)容错性。
所有人在使用设计产品时都会发生错误,该产品是否能包容用户的错误,让他们可以轻松地纠正错误返回任务流程中,这就是设计的容错性。

(5)易学性。
易学性分析的对象可分为新手用户与专家用户。对于新手用户来说,易学性判断依据是其初次使用的难易度;对专家用户来说,是更深度使用的难易度。

易学性测试的内容可以包括:初次使用的难易程度;使用一段时间后是否容易发掘更多的功能;设计是否对用户进行了有效的引导等。

5E 模型是一个分析模型,一般来说需要结合可用性测试等方法,对这 5 个要素进行验证。

3. 使用提示
关于用户体验,还有很多其他的模型可以帮助研究团队开展分析,例如情感化交互设计模型(Seductive Interactive Design)、心灵笔记行为矩形(Mental Notes Behavior Cube)、用户体验之环(User Experience Cycle)、用户体验蜂巢(User Experience Honeycomb)等,可根据实际情况结合使用。

价值机会分析

价值机会分析（图 6-9）通过提供一系列价值标准来帮助设计者确定产品的理想品质，或测试用户所感知到的价值倾向。

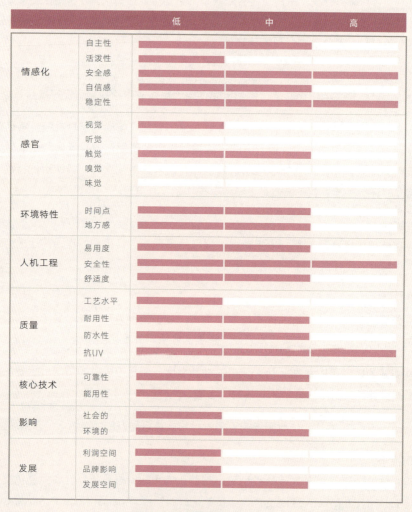

图 6-9　价值机会分析

对室外摇椅的价值机会分析，分别从情感化、感官、环境特征、人机工程、质量、核心技术、影响、发展几个方面进行评价。

1. 使用场景

如果用"最＿＿＿"的句式来描述你的设计，你会在空格内填入什么样的词？这些词就是最适合用于描述你的设计独特价值的关键词。该工具能帮助设计团队多角度地对设计价值展开分析，为设计建立与众不同的价值机会。

2. 主要内容

设计者可通过以下 7 种价值机会思考角度，针对设计进行逐一评价。在每种角度中，又可设定多个属性，来帮助设计团队细致拆解、分析设计价值定位。

情感化方面：你的设计具有哪些重要的情感化属性？在思考时，我们可以将设计对象拟人化，运用对人的形容词来描绘物品。

感官方面：你的设计注重给人的哪些感官带来强烈的体验？美学角度的细分属性相对固定，一般来说包括视觉、听觉、触觉、味觉、嗅觉。

环境特征方面：指一个产品脱颖而出的能力，一般包括时间点、空间感和个性。

人机工程方面：人在使用该产品时，是否处在一种自然操作？一般包括可用度、易用度、安全性、舒适度等。

质量方面：团队对产品本身的质量是如何考量的？例如使用怎样的工艺水平，在耐用性、防水性、防腐性、环保性等属性方面表现如何。

核心技术方面：本设计是否具有独特的核心技术来支持设计的功能？一般可以用技术可用性、技术可靠性、技术可信度等描述。

影响方面：设计在哪些更广泛的维度对外界产生影响？是社会、环境、文化、科技、商业还是法律、政治等。

最后，可以根据上述内容，对设计的宏观层面展开评估。

3. 使用提示

在具体的使用中，我们根据设计项目的特点，确定每一个角度内所包含的细分属性，打印出空白表格，由设计团队或利益相关者进行评级，通过低、中、高三挡来为设计打分。

价值分析的表格虽然简单，但使用方法非常多。一是当项目的概念阶段进入尾声，设计团队可以利用该工具设定产品价值取向，为后续设计的深入表达指明方向；二是在竞品分析中，使用该工具对设计的多个竞品进行勾勒，对比分析本设计可以从哪些角度做差异化发展；三是在产品评估阶段，请目标用户根据价值机会图表的条目对设计进行评价，为设计的价值倾向进行多角度评估。

语义差异量表

语义差异量表（图6-10）是在一系列评估条目中让用户在两极化的形容词区间内放置标记，用以表达对条目的态度或意见的工具。

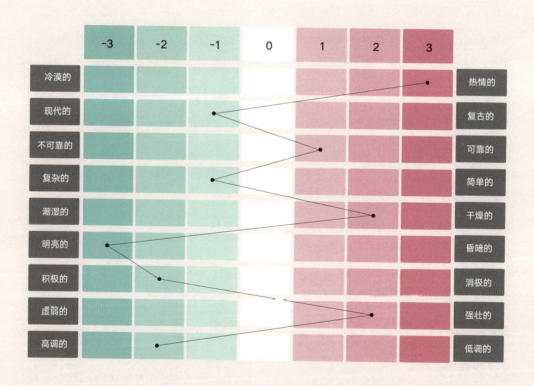

图 6-10　语义差异量表

图 6-10 展示了使用语义差异量表分析产品情感倾向的方法。

1. 使用场景

语义差异量表是由查尔斯·E.奥斯古德（Charles E. Osgood）、乔治·苏西（George Suci）和珀西·坦南鲍姆（Percy Tan-nenbaum）于1957年发明的。他们的著作《意义的测量》（*The Measurement of Meaning*）中记录了这种方法和理论，最初该方法用于测量语义空间或者概念的内涵。通过因素分析法对大量的语义差异数据进行分析处理，发现了人们在评定词语或者短语中重复出现三种态度：评价（好坏）、强度（强弱）和活动（消极积极）。语义差异量表的多功能性增加了其在市场研究中的应用，现广泛应用于比较品牌、公司形象及产品的功能特征等场景。

2. 使用流程

（1）定义语义差异两极。

根据设计目的确定要测量设计哪些方面的语义，选择成对的反义词作为语义差异量表的端点。成对的反义词不局限于字面的相对性，一般我们会根据设计内容的特征，设置更有针对性的成对词组。为了防止消极使用者在不阅读标签的情况下随意标记，应适当调整消极与积极词汇的位置，使其随机地出现在量表的左侧或右侧。

（2）评级。

将两个成对词组间的空间分为7份，分别以 −3 ～ 3 或 1 ～ 7 的数字进行标记。请使用者根据自身感受进行评级，评级距离中心点越远则表明使用者的态度越强烈。

（3）分析。

通过轮廓分析来分析所获得的数据。在剖面分析中，找出尺度值的平均值和中位数，然后通过绘图或统计分析等方法进行比较。以此分析各研究对象之间的整体相似性和差异性。

3. 使用提示

语义差异量表可以作为定量研究的工具大量使用，也可以用于测量个体对设计的感受，获得其对该产品或服务某一方面的感知程度及个体评价。在访谈等情境中，辅助受访者更具体、更充分地表达他们的态度和真实感受。

另外，语义差异量表的两极词组如何科学设定，对测试结果将起到决定性影响，不要吝惜花时间去定义与本设计项目紧密相关的、具有独特性的词组。

净推荐值

"你有多大可能性向你的亲朋好友推荐我们的产品？"请从1（完全不会）～10（极度可能）的选项中选择一个。

图 6-11 就是净推荐值工具的问卷，它非常简单，请受测者从区间范围选择一个数字描述其推荐意愿。再通过数学计算，来衡量用户对产品或服务的总体满意度和品牌忠诚度。

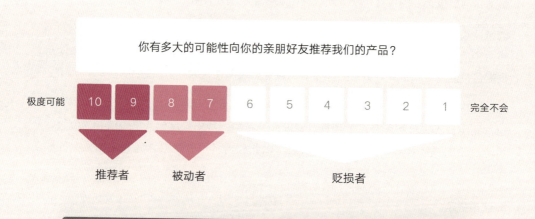

图 6-11　净推荐值工具的问卷

图 6-11 展示了推荐值分类区间和净推荐值计算方法。

1. 使用场景

该测量工具是由福瑞德·理查德（Fred Reicheld）和贝恩咨询公司（Bain & Company）创建的基本净推荐分数（也称为 NPS）演化而来，通过公式对推荐值数据进行计算，获得净推荐值。

2. 使用方法

（1）根据推荐意愿分组。

我们可以使用单独分发问卷或者将问卷内嵌在产品中的方法，来获得目标用户的推荐意愿投票。

在获取投票后，我们按照用户将数据分为 3 组，分别是：推荐者，选择 9 或 10；被动者，选择 7 或 8；贬损者，选择 0～6。

推荐者可被视为该项目忠诚且热情的粉丝，他们向朋友和同事们表达对该项目的喜爱或推荐的可能性非常高。相比其他用户，推荐者更有可能持续使用该产品或服务，并随着时间的推移追加购买量。

一部分用户到目前为止，对产品满意却又未达到非常满意的程度，他们可以被称为"被动者"。这个族群回购和推荐率都远不如推荐者群体，并且热情度与投入程度不高。这就意味着：如果竞争对手推出更具吸引力的产品，或者在广告的影响下，该群体有可能会选择其他产品或服务。

贬损者是指对该项目产品或服务不满意的用户群体。通常项目负面口碑的 80% 以上内容都由该群体表达，这也意味着这个群体的流失率和转投其他项目的可能性很高。他们对于设计项目的公开批评和不良态度会削弱产品及服务的声誉，影响新用户的加入并使员工失去工作动力。

（2）计算净推荐值。

净推荐值的计算公式为

推荐值（NPS）=（推荐者数 / 总样本数）×100% －（贬损者数 / 总样本数）×100%

根据公式，可以计算出真正能为产品带来有效正面口碑的人数比例。

3. 使用提示

净推荐值只设置一个问题，对于用户而言简单快捷且易于理解，因此该测试可获得很高的用户回复率。

情书与分手信

情书与分手信工具（图 6-12）将人与产品或服务的关系拟人化，通过情感倾诉的方式，描述共同经历的故事、日常的互动体验和情感发生的转变。如果你喜爱一个产品或服务，可以写一封情书；如果你决定放弃一个产品或服务，可以写一封分手信。

1. 使用场景

智能设计公司（Smart Design）在 2009 年提出了这种通过邀请目标用户为产品书写信件的方法。情书与分手信代表着两个相反方向的情感表达。情书描绘了用户对产品或服务所产生的正向情感，包括初次使用或接触时的奇妙体验，或是该产品在何种情况下打动

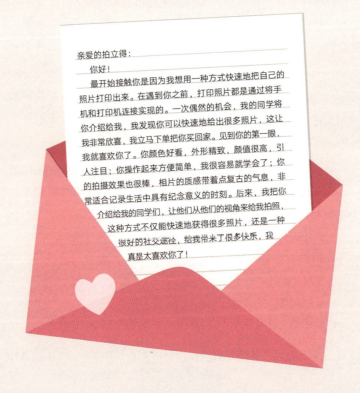

图 6-12　情书与分手信

将拍立得产品拟人化，为表达对它的喜爱而写的情书，描述共同经历的故事、日常的互动体验和情感发生的转变。

用户内心并成为不可替代选择的原因等。分手信描绘了用户对产品感到失望及选择其他竞品的原因，展现了用户与产品关系恶化的具体时间、地点及详细情况。

随着消费市场的不断更新换代，用户选择产品或服务的考虑因素也越来越丰富。通过使用情书与分手信，设计团队可从中了解到用户的感受和情感等内容，更有针对性地提供用户所需的产品或服务。

情书与分手信是一种情感化的评测方法。在他们撰写信件的过程中，参与者通常会表达出令设计团队意想不到的心声，无论参与者对某件产品或服务感到满意还是失望，都能体现强烈的感情和情绪，这是其他工具难以表达的。设计团队可根据信件内容及参与者的表现，改进参与者所提出的"失望"部分，增强用户与产品或服务的黏性，帮助设计项目进化为更贴近用户理想状态的产品或服务。

2. 主要流程
情书与分手信工具的使用方式是邀请用户为产品写信。设计团队通过信件的内容分析使用者对产品的情感化表达，从而设身处地了解使用者的感受，改进及优化设计方案。

（1）写信。
设计团队根据设计项目的目标用户类型选取参与者。需要注意的是：应根据参与者对产品或服务的情感，分为情书组和分手信组。参与者需将所测试产品或服务拟人化并为之写信，书写时长可设为 10min 左右。

通常情书与分手信的内容可包括第一次接触产品或服务的场景，一见倾心的原因，感情升级的事件和关系恶化的具体情节，期望或满意的竞品等。

（2）读信。
邀请参与者朗读信的内容。参与者阅读信件的过程也可作为研究素材进行记录，因为参与者读信时的表情、声音和动作也是一种非语言式的暗示，是信件文本所无法替代的。

其后，收集信件手稿作为重要的研究素材保存。

在会议结束后，项目的利益相关者可以围绕获取的资料深入探讨，从目标用户的信件内容及朗读表现中获取设计灵感。

3. 使用提示
情书与分手信是一个非常生动的工具，也是很少见的、可以让目标用户情绪化表达的方法。因此，它不但能够用于信息收集，也可以用于活化调研氛围，打开受访者的心防。

第 7 章　这是你点的工具套餐

如果把每个工具都看成一道菜，工具的联合使用就像是套餐。在实际设计项目中，也很难依靠某个独立工具来完成整个设计流程，大部分情况要依据实际情况排列组合应用工具。

在特定的研究议题、研究成员背景及人数、研究时间、研究经费等条件的约束下，我们要综合选择最适合的工具组，甚至自己设计工具来实现设计目标。虽然本书是介绍设计思维方法与工具的，但我们仍然要说，工具只是道具，借助它找到某种合适的思维路径才是其最有价值的贡献。

下面我们将根据研究组以往做过的案例，介绍一些常用的工具组合方式。

菜单案例：典型工作坊

图 7-1 是以一个典型工作坊为例，提取跨领域设计的常用思考流程，以更程序化的方式呈现出来。它包含了工作坊重要的组成单元和元素，它的步骤可以覆盖部分常规的设计任务和项目，适用于从定义问题到解决问题，集思广益的设计初期阶段。

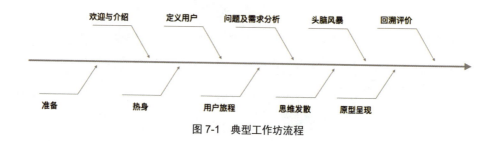

图 7-1　典型工作坊流程

1. 工具菜单

典型工作坊的准备菜单如表 7-1 所示，包括：T 型人才（需补充）、棉花糖挑战（需补充）、SET（需补充）、PEST（需补充）、未来三角（需补充）、典型用户、用户旅程图、HMW、思维导图、头脑风暴、故事板、积木及物理模块（需补充）、角色扮演。

表 7-1　典型工作坊准备清单

阶　　段	模　　块	时　长	工　具	并行工具	可替换工具
准备 1 周	确定设计目标	1d			
	设计日程	1d			
	邀请人员：青年导师、行业专家、其他参与人员	1d			
	准备工具	3d			
欢迎与介绍 10min	欢迎与介绍：项目介绍、嘉宾介绍、日程介绍、工作坊目标	10min			
热身 15min	破冰游戏	15min	T 型人才		专家讲座
			分组		棉花糖挑战
第一轮 定义用户 60min	移情	30min	SET		PEST 未来三角
	用户画像	30min	典型用户		

续表

阶　　段	模　　块	时　　长	工　具	并行工具	可替换工具
第二轮 用户旅程 60min	用户旅程	40min	用户旅程图		
	问题及需求分析	20min	HMW		
第三轮 头脑风暴 60min	思维发散	20min	思维导图		
	头脑风暴	20min	头脑风暴		
第四轮 原型呈现 90min	原型设计	60min	故事板	积木及物理模块 技术搭建	角色扮演
	各组呈现	30min			
回溯评价	设计评价	20min	SET 投票		

2. 工具特性

基于典型工作坊中常用的设计工具，我们分析工具的特点归纳出工具特性。图 7-2 中分为易使用程度、产出目标（概念或实施）、产出形式、产出结构化程度这四个特性。这些特征与项目的基本条件共同组成了工具的主要变量。

设计思维工作坊工具性质表

工具名称	设计阶段						工具特性			
	工作坊上午				工作坊下午		易使用程度	产出（概念-实施）	产出（形式）	产出（结构化程度）
	破冰	移情	定义	创意	原型	测试				
T型人才	✓						2. 容易	5. 当下性	1. 文字	4. 目的性
棉花糖挑战	✓						2. 容易	5. 当下性	2. 图表	5. 限制性
SET		✓		✓		✓	2. 容易	4. 改造性	2. 图表	2. 背景性
PEST		✓		✓			2. 容易	4. 改造性	2. 图表	2. 背景性
未来三角		✓					2. 容易	1. 未来性	2. 图表	3. 需求性
PERSONA		✓templates	✓				3. 中等	4. 改造性	3. 图像	4. 目的性
用户旅程图			✓				4. 流畅	3. 创新性	3. 图像	4. 目的性
HMW			✓				3. 中等	2. 概念性	1. 文字	1. 开放性
思维导图				✓			2. 容易	4. 改造性	2. 图表	2. 背景性
头脑风暴				✓			1. 极易	2. 概念性	1. 文字	3. 需求性
故事板					✓		3. 中等	3. 创新性	4. 原型	5. 限制性
积木及物理模块					✓		5. 极难	5. 当下性	4. 可用原型	5. 限制性
技术搭建					✓		5. 极难	5. 当下性	4. 可用原型	5. 限制性
角色扮演		✓		✓	✓		2. 容易	4. 改造性	3. 图像	4. 目的性

图 7-2　设计思维工作坊工具特性

（1）易使用程度。

简明：无结构，极易理解上手，简单明了。

容易：有一定结构，简单说明后即可使用。

中等：有固定结构，不加说明容易错误使用或不到位；非设计背景可以提供辅助样例。

困难：有复杂结构，多个功能部分的组合，说明后也容易错误使用或不到位；非设计背景需要提供详细说明及辅助样例。

专业：多复杂结构，包含多个专业名词术语；需要有一定设计背景，不推荐无设计经验者使用。

（2）产出时间轴。
未来性：用于探索未来 10 年以后的可能性，包含对宏观未来的愿景。

概念性：用于探索未来 5～10 年的可能性；可以是跳跃、脑洞大开而不切实际的。

创新性：用于探索 1～5 年内可实现的创新。

进阶性：基于现状的进一步设计，在一年内即可实现。

修正性：对现有问题的改进修正，当下即可实施。

（3）产出形式。
文字：词语短句的集合，或是系统性的、成段的文字描述。

抽象结构：展现抽象结构概念，可以是简单图示与词句的结合，如海报、思维导图等。

平面意向：视频图片或插画图示，产生具体意象场景。

立体原型：拥有全部或部分功能展示性的产品原型，能产生真实使用体验。

表演体验：对于使用体验的实时展示，接近于真正实施后的效果。

（4）设计条件。
开放性：简单主题或无主题，自由选择设计方向，包括一定意义上的曲解性创新。

背景性：有宏观信息作为设计背景，主观选择性聚焦设计。

需求性：已有聚焦的设计需求，尝试多种方式满足需求。

目的性：有固定方向，利用设计达到目的。

限制性：有固定方向且增加许多限制条件，在限制和阻碍中设计。

(5) 设计活动。

上述内容是基于教学经验和活动组织经验提炼而成的工作坊流程。我们利用它的引导性和输出能力组织过多场共创活动。例如在清华大学与桑坦德银行合作的 21 世纪挑战赛中,学生团队帮助胡同居民利用手机重新设计和改善自己的居住环境;和美国麻省理工学院(MIT)合作的设计思维工作坊(图 7-3),以用户为出发点,从移动性、居住与健康、产业与就业、消费商业、管理与基础设施、文化与娱乐 6 个与城市创新有关的方向,与企业一起推导出各个领域的创新实施路径;与联合国粮农组织(FAO)和中国扶贫基金会合作,进行云南省红河县哈尼梯田的创新孵化,邀请来自联合国机构、政府部门、公益组织、学术界和私营领域的八十余名代表参加活动,共创出稻田认养、生态博物馆、文化生态旅游、红米开发、文化保护与推广五项创新方案,推进"红河创新计划"落地。经过这样许许多多项目的不断锤炼,设计思维工作坊的共创方法和工具应用方式也在不断优化。

图 7-3 设计思维工作坊

尤其值得一提的是:在这些应用过程中,管理工具适用性是我们重要的工作。因不同项目人员、时间、设计对象的条件不同,需要匹配不同的工具和操作模式。如上文中提到的"工具性质"中的"难易程度"这个变量,它会直接决定一些共用工具是否能用于无经验者或者初级设计师;而"产出结构化程度"则会决定设计对象的选择和设计的深化可能性。所以,设计师在组织工作时,请参考使用建议并慎重选择合适的工具。

接下来,我们用一些有领域针对性的工作坊作为案例,进一步说明工具组织的方法。

菜单案例：智慧教育

以时间和领域为象限，我们选取了一些有代表性的活动来展示工具的搭配使用方法，供投身设计视野的诸君参考，时间长度和活动主题如表 7-2 所示。

表 7-2　时间长度和活动主题

时间长度	1 节大课	1 天	1 周	1 个月
活动主题	智慧教育	智慧农业	智慧交通	智慧家庭

时间长度：1 小时

工具菜单：莲花图，设计混搭

这是一个帮助 STEAM 教育机构提升教育品质的极速工作坊，围绕"改善 STEAM 教育的可能方向"议题，帮助参与者从零开始发散思维。该工作坊的开展目标是在设计领域内提出模糊的设计方向，因此主要使用了创想阶段的工具，帮助参与者打开思路。智慧教育工具菜单如表 7-3 所示。

表 7-3　智慧教育工具菜单

阶　段	模　块	时长/h	工　具	可替换工具
分　享	项目介绍 + 团队建设			
设　想	发散	0.5	莲花图	思维导图、头脑风暴
	创造	0.5～1	设计混搭	头脑风暴、快速约会

菜单案例：智慧农业

时间长度：1 天

工具菜单：焦点小组，头脑风暴，明日头条

该项目是与联合国粮农组织、世界粮食基金会合作的 1 日工作坊，帮助来自不同领域的合作者解决农户对接市场问题。参与者除了设计师外，有联合国的减贫官员、农业方向研究者和学生、农业集市受众、农村政府官员和农民。该项目的目标是设计一些服务模式，让农民可以增加收入，"城里人"可以获取新鲜的农家蔬菜。因为项目的参与者背景复杂，

年龄、收入、受教育程度、思维角度等多方面差异巨大，所以选择工具的第一要点就是所有人可以快速接受并使用，同时以引导性抒发为主。智慧农业工具菜单如表 7-4 所示。

表 7-4　智慧农业工具菜单

阶　段	时长 /h	工　具	可替换工具
分　享		项目介绍 + 团队建设	
共　情	1.5～2	焦点小组	开端话题
定　义	0.5	HMW	POV
设　想	2	头脑风暴	莲花图、思维导图
原　型	1	明日头条	故事板、角色扮演
分　享		设计概念与原型	

菜单案例：智慧交通

时间长度：1 周

工具菜单：带领导游、影形、典型用户、用户旅程图、HMW、头脑风暴、快速创意生成器、故事板、视频原型、弹性建模、幕后模拟

这个项目用于研究自动驾驶情况下，车内用户可能需要哪些产品来辅助提升乘车体验。因为是为期一周的设计项目，因此有较为充分的时间去共情用户，保证研究的出发点和视角是以用户为中心的。但该设计周期又不足以完成高精度原型，同时又需要表现相对未来的产品与服务设想；因此，在设计的表达方面选用了视频原型来进行使用情境模拟，快速原型和幕后模拟工具结合，来开展使用功能模拟。智慧交通工具菜单如表 7-5 所示。

表 7-5　智慧交通工具菜单

阶　段	模　块	时长 /d	工　具	可替换工具
分　享	项目介绍 + 团队建设			
共　情	背景研究	1	带领导游	二手调研
	用户研究		影形	用户观察
分　享	用户研究分析			

续表

阶段	模块	时长/d	工具	可替换工具
定义	定义用户	1	典型用户	移情图
			用户旅程图	
	定义目标		HMW	问题陈述、设计简报
分享	设计目标			
设想	初步发散	0.5～1.5	头脑风暴	莲花图、思维导图、快速约会
	深入讨论		快速创意生成器	六项思考帽、奔驰法、挑衅法
分享	设计概念			
原型	情境模拟	1～2	故事板	明日头条
			视频原型	
	功能模拟	1～2	快速原型	纸板原型
			幕后模拟	角色扮演
分享	设计介绍			

菜单案例：智慧家居

时间长度：1 个月

项目介绍：这是一个长期的设计项目，目标是探索居家场景下可能产生的产品和服务，例如家庭医疗、居家办公、家庭氛围调节服务等。该项目的特点是周期长，设计团队成员均有较为长期的设计经验，需要深入解决一个长期存在的棘手问题或提出完整的解决方案。智慧家居工具菜单如表 7-6 所示。

表 7-6 智慧家居工具菜单

阶段	模块	时长/d	工具	可替换工具
分享	项目介绍+团队建设			
共情	背景研究	1	二手调研	
			利益相关人	
	用户研究	2	用户观察	影形、隐蔽观察、带领导游
			文化探析	日记研究、群众外包
		1	用户访谈	焦点小组
分享	用户研究分析			
定义	定义用户	1	典型用户	移情图
			用户旅程图	
	定义设计目标	1	头脑风暴	莲花图、思维导图、快速约会
			HMW	POV、设计简报
设想	提出解决方案	1~3	快速约会	头脑风暴、莲花图、思维导图
			点投票	百元测试
分享	设计概念			
设想	概念验证	0.5	精益画布	商业模式画布
		0.5	故事板	明日头条
		0.5	服务蓝图	
原型	概念表现	2~7	快速建模	纸板原型
			幕后模拟	角色扮演
		2~7	视频原型	故事板
测试	概念测试	1	概念评估	可用性评测、情书与分手信
分享	从概念到评估			

反思与意义

在工具的应用积累过程中，我们发现的不仅仅是灵感、方向和设计成果，也有问题和困难。并不是所有项目中工具的运用和共创都可以为人们带来新的意义和新的可能性。有些共创可能就是在原地打转，甚至将问题更加坚固地捆绑在我们身上。例如，一般来说设计思维工作坊是以"人"为核心的出发点，因为参与者的思维模式不同，可以碰撞出不一样的火花。但是，如果工作坊本身的价值观被固有的思维模式带走，最终会影响整个工作坊的创作导向。我们在几年前与美国麻省理工学院合作，探索城市未来趋势时，曾与房地产高管一起共创，就发生过这样的问题。参与者面对这个广义的城市命题，自然而然地按照自己固有的思考方式去集中分析趋势、科技、政府关系、资源运作的可能性，却没有花精力去研究"人"——这个城市的主角。虽然我们在前期安排了各种发散方向的可能分类，但参与者坚持认为"人"的因素太小而且片面，结果大家越是沿着这个无"人"的思路前进，就越固化在脑海中已有的方向和方案里，无法走出去。在这一时刻，我们能深刻感受到理念的传播、组织者的引导以及配置工具的影响力是多么重要。

从同学们的视角去看工具的使用，有两类问题是提问最多的：

一个是关于那些可以在多个设计阶段都可以使用的工具，它们在不同设计阶段起到的作用和内容是什么？像用户旅程图就是一个典型的代表。它可以用于移情阶段，也可以出现在原型阶段。在移情阶段，它主要的作用是向人们展现所研究对象现在的状态，让人们围绕这个旅程进行记录和观察。到了原型阶段，它是为了呈现这个新的设计结果是什么样子的。这样的变化很容易进行设计前后对比，也是我们运用这类工具很容易混淆的部分，需要使用者特别留意。

另一个是关于工具的衔接。每一个设计步骤中转变工具时，从这一个工具如何能更好地转到下一个工具？创造的过程思维相对连贯顺畅，用工具为载体去引导思考，难免会有停顿和间歇，在这里我们首先要把上下文的关系解释清楚。上一步所得是如何为下一步铺垫的，不仅是我们挑选工具时需要考虑的，也是让参与者需要清晰明白的。

关于衔接，这里还有另一个问题。工具是结构化的，一步一步很清晰，这是它的优势。但参与者在填写过程中可能会花费大量时间，甚至影响了思考或创作的连续性。在工具

与工具转化之间,也会出现内容部分重叠的情况,如果工作坊的产出强调结果,那么这样的状态就会使整个工具运用过程显得冗余。这一点是目前设计思维工具的局限性,也是我们需要研究克服的方向。

工作坊的目标是以产出新奇有趣的想法为目标,大部分的工作坊目标还是以过程体验为主,使用者也许不一定按我们预设的方式去输出,可能它的结果也未必是我们想要的,但最终它还是以自己的方式呈现出来。这是我们不可控的方面,而这一方面又恰好实实在在的证明:设计思维中的工具在任何人的手中都可以发挥工具本身的作用。

结语

1. 基本总结

2. 设计思维、系统思维、未来思维

3. 设计思维的未来

4. 希望使用本书提供的工具,期待读者的反馈

1. 基本总结

本书列举了 70 个设计思维工具，囊括了设计思维从移情（Empathize）、定义（Define）、设想（Ideate）、原型（Prototype）、测试（Test）的五个阶段。这些工具能够激发创意的火花，记录创新者转瞬即逝的灵感，将想法具象化为有条理、可感知的内容；引导参与者进行思维的发散和聚拢，延伸创新的思路，让思考的流程能像公式一样被加速、被复用、被模块化；也能让项目团队在具体的工作项目中更具有节奏感和可靠性，这就是本书期望赋予读者的——工具的力量。

在本书的最后一章，为帮助读者更好地理解工具，我们设计了更具有连续性和更有主题感的练习。采用"菜谱"这一结合形式，搭配工具为套餐，定义出四个主题的设计思维训练工作坊。通过这四个练习，读者可以体验到单个工具在具体主题下如何应用，工具之间如何在一个设计流程中联合使用。读者在这些实际尝试中，将体验到工具塑形思维的过程，收获思维的力量。

设计思维并不只是一个个碎片化的工具本身，而是使用者通过五个阶段的各种工具使用，融会贯通，将工具之间的逻辑有机连接起来，形成一整套对待复杂问题的解决方案。这就如同创新创业一样，不仅需要自发性的碎片化尝试，更需要战略性的全局眼光和合理化的逻辑体系，形成一套完整的创新思维。这也正是以设计驱动创新设计思维（Design Thinking）的力量。

2. 设计思维、系统思维、未来思维

设计是实现社会梦想的催化剂，要为社会寻找更合意的未来，需要用思维的远见引领时代的变革。设计思维是设计师用来解决复杂问题的创造性过程，以人为本，并依靠原型测试来探索各种规模的设计挑战。而应对未来不确定性并探索新行动路径，我们需要的不仅是设计思维，更需要将"系统思维"和"未来思维"融入设计思维，开启"设计未来"（Design Futures）新领域。

"设计思维"从真实世界的问题出发，经历广泛观察、深入洞察、发掘需求、聚焦定义、创意发散、概念形成、原型推敲到最终产品化，其流程呈现发散的特点但最终汇聚。"系统思维"有助于改变我们的思维方式或视角，看到更大的图景，业务运营所处的复杂环境以及所有事物之间的联系方式。而"未来思维"更强调从趋势出发，发现未来的信号，

寻找相应的驱动力，通过预见的方式，达成一种对多样化未来的描述，通常会通过各种各样的人工制品进行呈现，从而展示出一个可能的未来世界。过去以物为中心，到以人、以用户为中心，以社会为中心的发展，现在，我们更进一步强调以未来为中心，强调探寻变革的趋势。"设计未来"是一种创造性的探索过程，需要运用不同的思维规划多元化情景，寻求许多可能的答案并承认未来的不确定性。

真实的未来会有多种可能性，这正需要设计师与跨学科的专业人士合作，以设计的敏锐力和想象力，结合三种思维的力量去构建新场景，达成"共益社会"的目标。"设计未来"着眼于探索短期与长期未来对当下社会的影响，通过未来思维引领产业变革与社会进化，以共创性模式、思辨性方法、反思性实践，设计更合意的未来。

3. 设计思维的未来

在数字化时代的变革中，"创新驱动"成为引领发展的第一动力，助力中国从"制造大国"迈向"工业强国"。创新不仅仅是科技创新，还需要与制度创新、管理创新、商业模式创新、业态创新和文化创新相结合。以设计驱动创新的设计思维将在这一态势下，带来创新型的产品与服务，培养创新人才，创意性解决各类社会问题，满足人们对美好生活的需求，更好地助力创新型国家建设。

随着社会认可度的提升，设计思维解决复杂社会问题、实现社会创新方面所体现出来的作用将被逐渐探索，应用领域将从商业拓展到更广泛的社会问题。设计思维带来的人本设计理念将用在教育、医疗、经济以及环境等社会挑战上，带来创新的解决方案，帮助解决人类历史上从未面临过的复杂问题。设计思维已经进入到跨学科领域，成为一种与科技和管理沟通的有效语言，设计思维对创新的价值开始被非设计背景的人群接受。人们将逐渐意识到设计思维所带来的同理心、发现和解决问题能力的重要价值，认识到设计思维培养人才基础素养的重要作用。通过跨专业、跨学科、跨领域的方式，设计思维在未来将成为高校链接商业价值创新、激发社会设计探索的纽带，促进创新创业教育与专业教育的融合发展。

设计思维正在迅速深入社会的各个角落，先驱们在前进的道路上探索，以寻求新的方法与定义。工程师、建筑师、工业设计师以及认知科学家，在社会变革的推动下开始将目光聚集在解决集体问题上。设计思维的领导者、理论家和实践者，开始制定新的方法来完善解决问题的方式和以创新为中心的活动和流程，以寻找更丰富的解决问题方案。设

计思维的未来，将在混沌中不断融合创造，将不同时代的人类、技术和战略需求结合，将不断探索着处于不同领域维度的"人"。

4. 希望使用本书提供的工具，期待读者的反馈

在整本书中，为了使读者能够更好地理解设计思维，并将设计思维带入真正的工作实践中，我们提供了丰富的案例，用来说明每个工具使用前所需的准备、步骤流程和最终效果。

学习的最好方式就是再传授。无论你是专业的创新设计者，还是跨专业人员，我们都期待你在后续的工作中使用本书所提供的工具，同时传授给你团队中的其他成员一同尝试，相信你们可以激发出更多集体智慧的火花！

如果你们在设计思维工具的使用中，有任何建议和感想，都欢迎反馈给我们，让我们一起在实践中学习、检验设计思维工具。

后记

2008年，付志勇在美国卡耐基·梅隆大学做访问学者时，参与过设计学院和泰珀（Tepper）商学院开设的"设计与引领商业"课程。他与跨学科团队，运用设计思维的方法，探索了机器人技术的未来突破性创新机会。提姆的《设计思维》文章也是该课程阅读资料中的一篇。2011年，清华大学与美国华盛顿大学合作开展了为期七周的"世界实验室"（World lab）暑期工作坊，付志勇作为带队教师之一、夏晴作为研究生参与了该工作坊，设计思维被作为设计与计算机背景同学的整合创新方法。2013年，付志勇、夏晴结合当时国内创新创业的大环境，在清华大学美术学院组织了一系列的"设计力创新"（Designow）周末工作坊。工作坊以"想法变成现实才有意义"（Idea means nothing unless we make it real!）为口号，依托服务设计研究所的创新创业资源，与理工科、管理、文科背景的创新者共创，并在实践中以设计思维的流程进行跨学科的引导。当时，付志勇也在清华校园积极推进创客运动，并受到教育部国际司委托，代表清华大学参与中美青年创客大赛的策划与组织工作。在以创客比赛的方式来促进中美青年的社会与人文交流的同时，也侧重将设计思维用于创客团队的产品开发中。2016年，清华大学技术创新创业辅修专业启动，设计思维、创业训练、产业前沿课程被作为共同课程。将创新创业融入培养体系当中，进一步促进了设计思维与技术和商业的融合。在十多年的实践中，作者们积累了非常多的设计思维的教学与实践经验。2018年，夏晴以博士生的身份重返清华园，促成了本书的实际撰写。本书在内容和体例上也更聚焦于工具的使用，以便体现该书服务于更广泛的创新者的目标。

感谢谢克生、王梓潞、黄唯进行的资料整理工作，余妍、朱琳、吴庚庚、邬艺丹、于雪梅、黄尉岚、徐婧文、高松龄、张晓婷分别协助进行了文字校对、注释编写、参考文献整理、插图的拍摄与绘制工作。